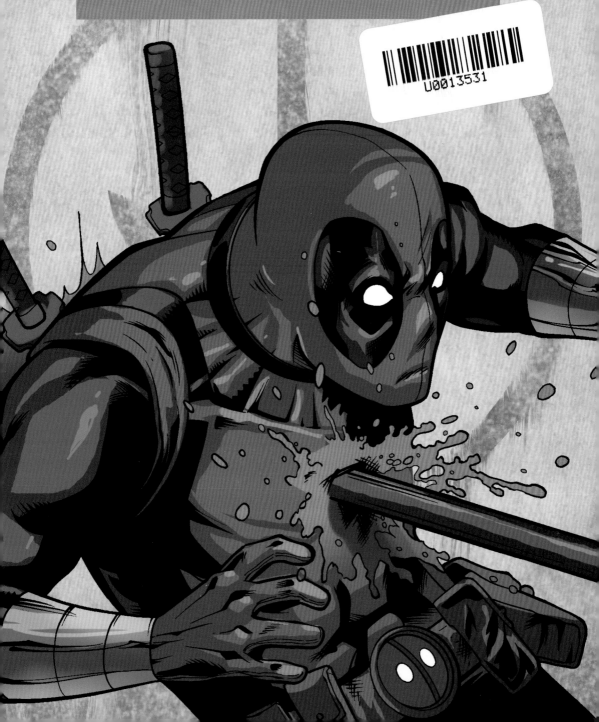

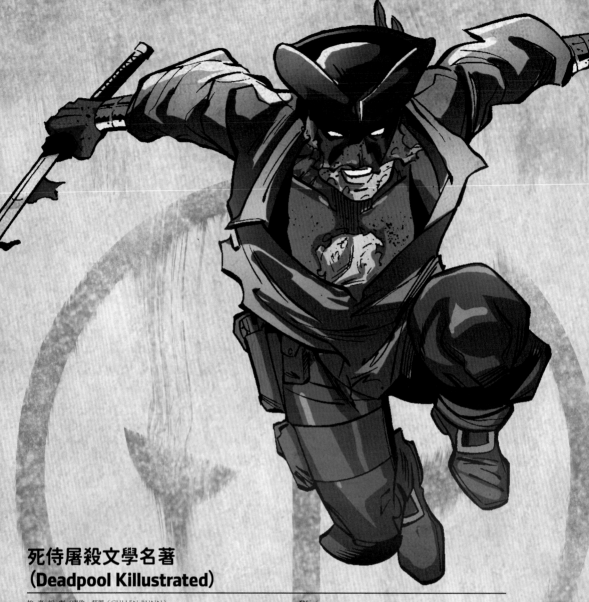

死侍屠殺文學名著
（Deadpool Killustrated）

故 事 編 劇／庫倫・邦恩（CULLEN BUNN）
線 稿 畫 家／馬泰歐・洛利（MATTEO LOLLI）
墨 稿 畫 家／尚恩・帕森斯（SEAN PARSONS）
上 色 師／薇若妮卡・甘迪尼（VERONICA GANDINI）
植 字 師／VC'S喬，薩比諾（VC'S JOE SABINO）
封 面 畫 家／邁克・戴爾多（MIKE DEL MUNDO）
原 作 編 輯／喬丹・D・懷特（JORDAN D. WHITE）
原作資深編輯／尼克・洛威（NICK LOWE）
譯　　　者／林永翰

執 行 長／陳君平
榮 譽 發 行 人／黃鎮隆
協　　　理／洪琇菁
總 編 輯／呂尚燁
資 深 主 編／劉銘廷
美 術 總 監／沙雲佩
美 術 編 輯／陳聖義
公 關 宣 傳／陳品萱
國 際 版 權／黃令歡、梁名儀
文 字 校 對／施亞蒨
內 文 排 版／尚騰印刷事業有限公司

漫威工作人員
COLLECTION EDITOR & DESIGN: CORY LEVINE
VP PRODUCTION & SPECIAL PROJECTS: JEFF YOUNGQUIST
EDITOR, SPECIAL PROJECTS: SARAH SINGER
VP, LICENSED PUBLISHING: SVEN LARSEN
MANAGER, LICENSED PUBLISHING: JEREMY WEST
SVP PRINT, SALES & MARKETING: DAVID GABRIEL
EDITOR IN CHIEF: C.B. CEBULSKI

出版
城邦文化事業股份有限公司 尖端出版
台北市104中山區民生東路二段141號10樓
電話：（02）2500-7600 傳真：（02）2500-2683
E-mail：7novels@mail2.spp.com.tw

發行／
英屬蓋曼群島商家庭傳媒股份有限公司城邦分公司 尖端出版
台北市104中山區民生東路二段141號10樓
電話：（02）2500-7600 傳真：（02）2500-1979

書籍訂購／
劃撥專線：（03）312-4212
戶名：英屬蓋曼群島商家庭傳媒（股）公司城邦分公司
劃撥帳號：50003021
※劃撥金額未滿500元，請加付掛號郵資50元

國內經銷商／
台灣地區總經銷／中彰投以北（含宜花東） 楨彥有限公司
電話：（02）8919-3369 傳真：（02）8914-5524
雲嘉以南 威信圖書有限公司
（嘉義公司）電話：0800-028-028 傳真：（05）233-3863
（高雄公司）電話：0800-028-028 傳真：（07）373-0087

海外經銷商／
香港地區總經銷／城邦（香港）出版集團Cite（H.K.）
PublishingGroupLimited
電話：852-2508-6231 傳真：852-2578-9337
E-mail：hkcite@biznetvigator.com
馬新地區總經銷／城邦（馬新）出版集團 Cite（M）Sdn Bhd
電話：603-9057-8822 傳真：603-9057-6622
E-mail：cite@cite.com.my

法律顧問／
王子文律師 元禾法律事務所
台北市羅斯福路三段三十七號十五樓

ISBN／9786263565883
2023年5月1版1刷 Printed in Taiwan

版權所有・翻印必究
■本書若有破損、缺頁請寄回當地出版社更換■

This translation of "Deadpool Killustrated", first published in 2013,
is published by arrangement with MARVEL WORLDWIDE, INC.,
a subsidiary of MARVEL Entertainment, LLC.

DEADPOOL
Killustrated

編劇
庫倫・邦恩（CULLEN BUNN）

線稿畫家
馬泰歐・洛利（MATTEO LOLLI）

墨稿畫家
尚恩・帕森斯（SEAN PARSONS）

上色師
薇若妮卡・甘迪尼（VERONICA GANDINI）

植字師
VC'S 喬・薩比諾（VC'S JOE SABINO）

封面畫家
邁克・戴蒙多（MIKE DEL MUNDO）

原作編輯
喬丹・D・懷特（JORDAN D. WHITE）

原作資深編輯
尼克・洛威（NICK LOWE）

死侍之原創作者
勞勃・李菲爾德、法比安・尼西扎
（ROB LIEFELD AND FABIAN NICIEZA）

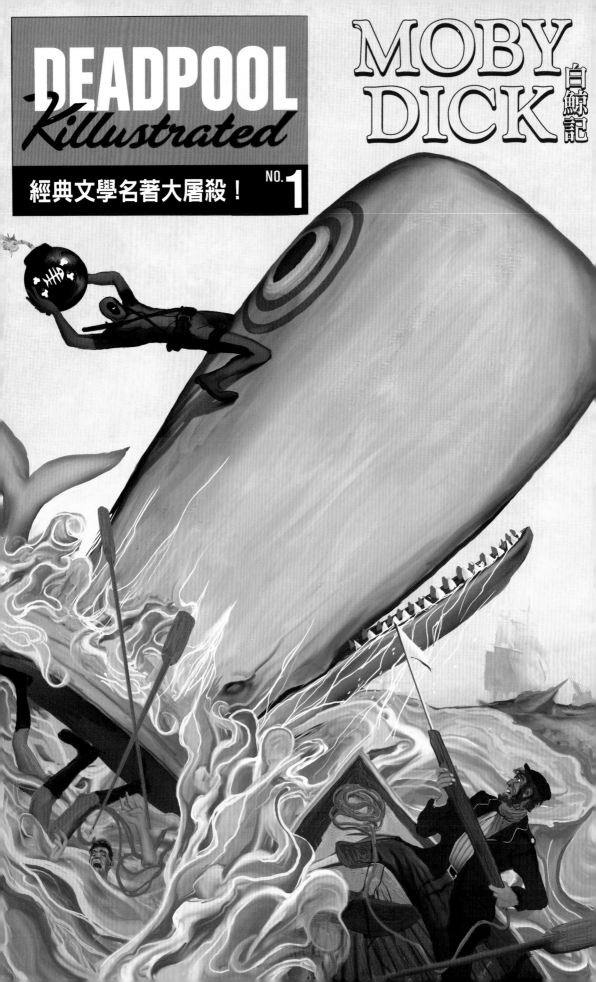

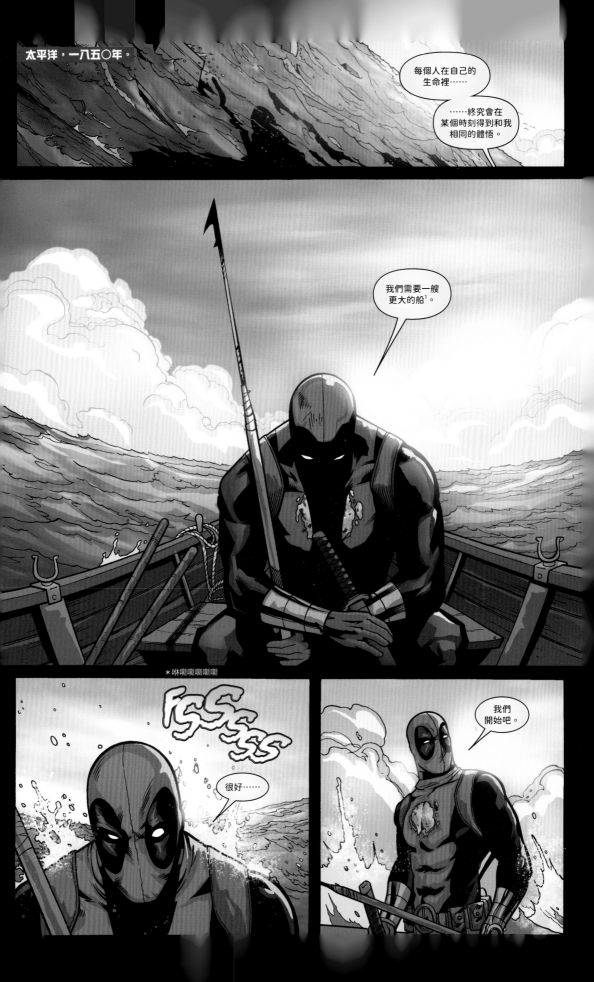

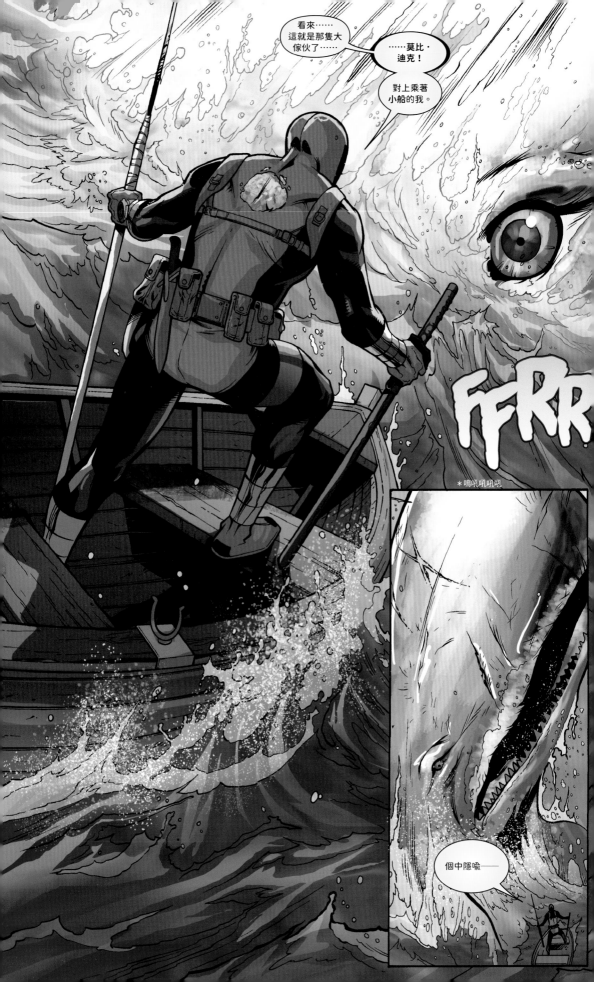

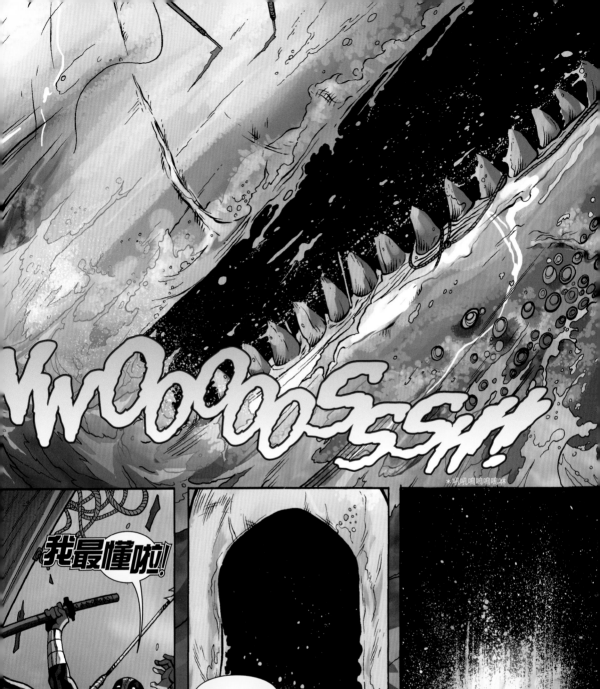

*巩吼嗚嗚嗚咻

我最懂啦！

有人落海！

主持人，
我要使用生命線！

告訴我
回家的路怎麼走！
我真的累壞了，
我好想去——

我們究竟是
怎麼來到這的？

噢，不，等等。
我其實記得。

DEADPOOL
Killustrated

死侍屠殺了漫威宇宙。

隨著蒙在眼前的簾子被掀開，
他終於看見了世界的本質：
一部虛構的創作。
於是，死侍決定一肩扛起重任，
讓所有人從活在故事裡的沉重負擔下解脫，
無論英雄或反派皆一視同仁。

只不過，他的工作可還沒結束。

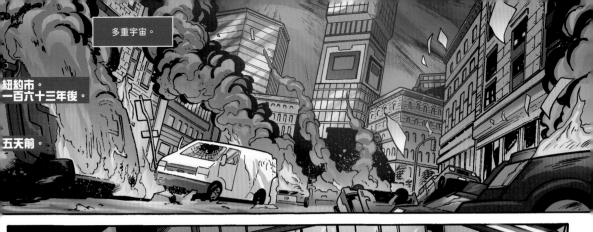

多重宇宙。

紐約市。
一百六十三年後。

五天前。

但凡想像所及的每一種
可能……皆同時在此上演……
由生，至死。

無論是人類未曾發現過火……
未曾學會飛行……
未曾用玻璃和鋼鐵建造過
大教堂的原始世界。

機器位居統治階級、
以電報紙帶敲打出
各種教條的規律世界。

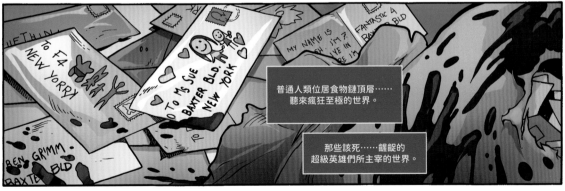

普通人類位居食物鏈頂層……
聽來瘋狂至極的世界。

那些該死……齷齪的
超級英雄們所主宰的世界。

還有那些生靈已被我
屠殺殆盡的世界。

一切源頭都是
一則簡單的謊言。

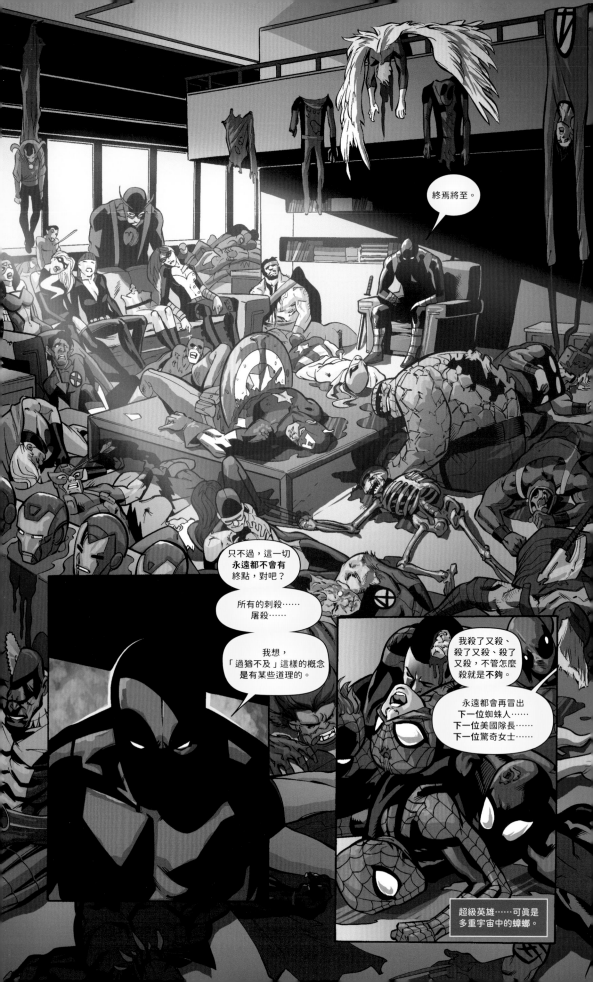

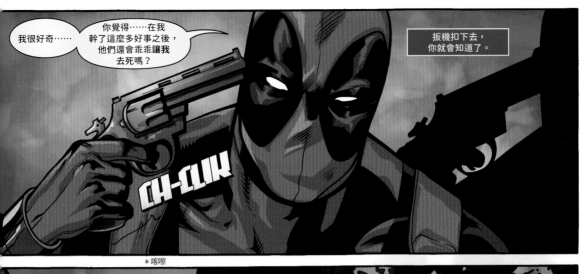

我很好奇……

你覺得……在我幹了這麼多好事之後，他們還會乖乖讓我去死嗎？

扳機扣下去，你就會知道了。

CH-CLIK

＊喀嚓

這也不是你第一次用腦漿把傑克森‧波洛克的名畫裝飾在牆上了。

不過……假如你能真的切斷那條存在的臍帶……或許你就終於可以迎來安息了。

但更有可能的是，你將痊癒……

……或是被人複製……或是以某種幼體狀態蟄伏至再次現身的時刻到來，然後化作比過往更強的姿態……或是被黑魔法培養……又或者──

我懂。我懂。

要是我現在就放棄的話……我就等於是把靈魂拱手賣給企業集團了。

或許我是一尊淘氣的木偶，但我依然是一尊木偶。

你能否擺脫他們的操弄根本無關緊要。

只要逮到一點機會，你的本源就會把你重新寫進故事的連續體之中。

想讓這一切劃下句點的話，就只能在現實中殺出一條血路，找出源頭……

……然後殺了它。

很好……

那就用B計畫吧。

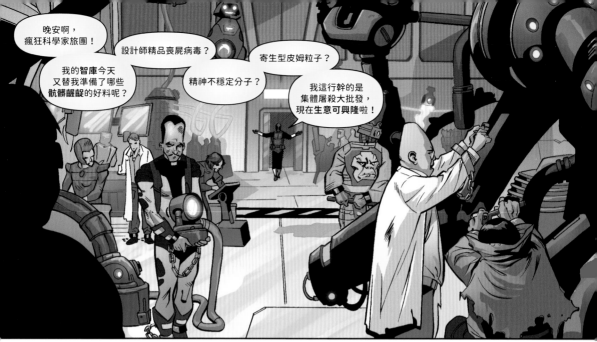

晚安啊，瘋狂科學家旅團！

設計師精品喪屍病毒？

寄生型皮姆粒子？

我的智庫今天又替我準備了哪些骯髒�American的好料呢？

精神不穩定分子？

我這行幹的是集體屠殺大批發，現在生意可興隆啦！

我們……我們發現了一些有趣的東西。

我相信你……你會很滿意的。

這個嘛，我還有一堆人要殺，而且我的注意力沒辦法集中太久，所以……

讓我驚豔一下吧。

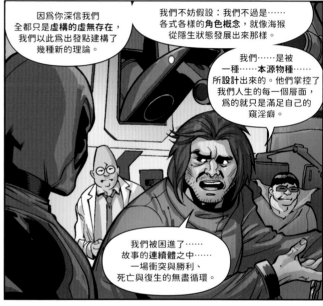

因為你深信我們全都只是虛構的虛無存在，我們以此為出發點建構了幾種新的理論。

我們不妨假設：我們不過是……各式各樣的角色概念，就像海猴從隱生狀態發展出來那樣。

我們……是被一種……本源物種……所設計出來的。他們掌控了我們人生的每一個層面，為的就只是滿足自己的窺淫癖。

我們被困進了……故事的連續體之中……一場衝突與勝利、死亡與復生的無盡循環。

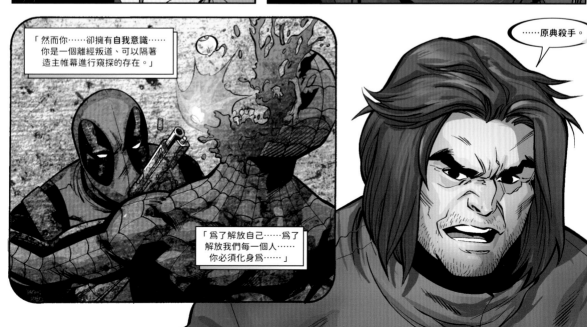

「然而你……卻擁有自我意識……你是一個離經叛道、可以隔著造主帷幕進行窺探的存在。」

……原典殺手。

「為了解放自己……為了解放我們每一個人……你必須化身為……」

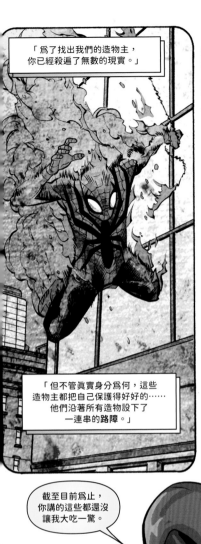

「爲了找出我們的造物主，你已經殺遍了無數的現實。」

「但不管真實身分爲何，這些造物主都把自己保護得好好的……他們沿著所有造物設下了一連串的路障。」

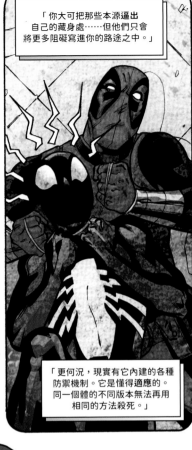

「你大可把那些本源逼出自己的藏身處……但他們只會將更多阻礙寫進你的路途之中。」

「更何況，現實有它內建的各種防禦機制。它是懂得適應的。同一個體的不同版本無法再用相同的方法殺死。」

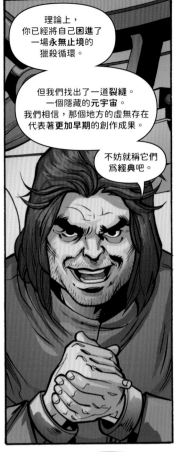

理論上，你已經將自己困進了一場永無止境的獵殺循環。

但我們找出了一道裂縫。一個隱藏的元宇宙。我們相信，那個地方的虛無存在代表著更加早期的創作成果。

不妨就稱它們爲經典吧。

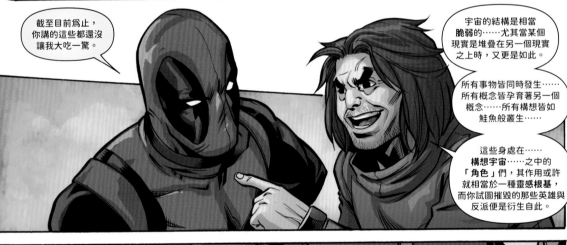

截至目前爲止，你講的這些都還沒讓我大吃一驚。

宇宙的結構是相當脆弱的……尤其當某個現實是堆疊在另一個現實之上時，又更是如此。

所有事物皆同時發生……所有概念皆孕育著另一個概念……所有構想皆如鮭魚般叢生……

這些身處在……構想宇宙……之中的「角色」們，其作用或許就相當於一種靈感根基，而你試圖摧毀的那些英雄與反派便是衍生自此。

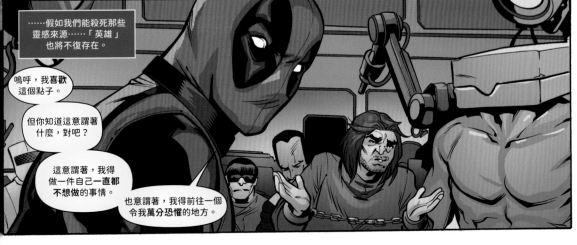

……假如我們能殺死那些靈感來源……「英雄」也將不復存在。

嗚呼，我喜歡這個點子。

但你知道這意謂著什麼，對吧？

這意謂著，我得做一件自己一直都不想做的事情。

也意謂著，我得前往一個令我萬分恐懼的地方。

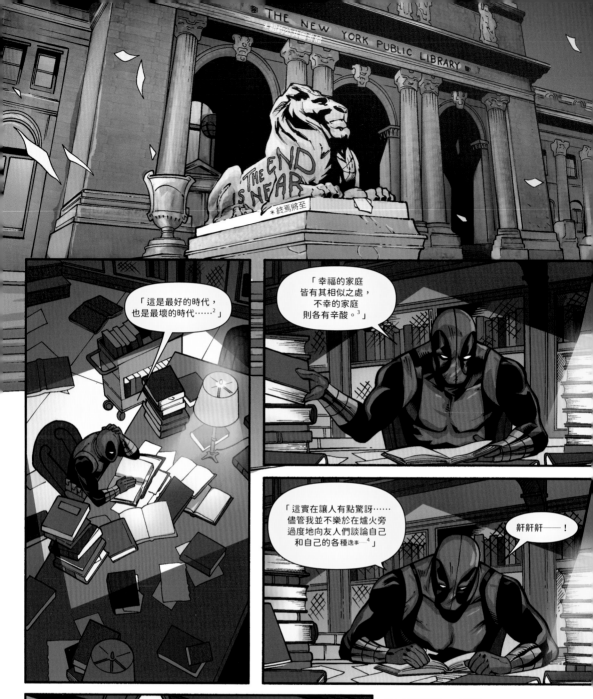

THE NEW YORK PUBLIC LIBRARY

THE END IS NEAR

＊終焉將至

「這是最好的時代，
也是最壞的時代……[2]」

「幸福的家庭
皆有其相似之處，
不幸的家庭
則各有辛酸。[3]」

「這實在讓人有點驚訝……
儘管我並不樂於在爐火旁
過度地向友人們談論自己
和自己的各種逸事──[4]」

鼾鼾鼾──！

無聊死了了了了了了！

不行了！我不行了！
我真的受不了了！
再多讀一個字我就要
&#$%了！

我寧願再殺蜘蛛人
一百萬次，也不想再讀
另一本這種東西了！

[1]出自小說《雙城記》（A Tale of Two Cities）。
[2]出自小說《安娜·卡列尼娜》（Anna Karenina）。
[3]出自小說《紅字》（The Scarlet Letter: A Romance）。

該做的事情
其實就只有一件。

我知道。
我當然知道。

把他們全都
殺了！

照這速度看來，你得耗上
永恆的光陰才能找出經典文學
角色與目標之間的特定關聯。

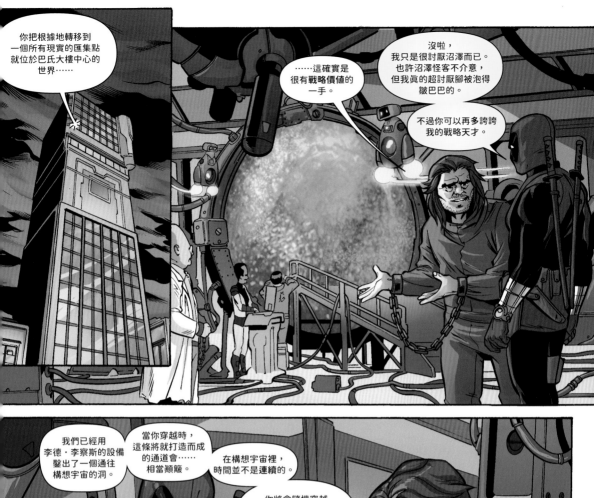

你把根據地轉移到一個所有現實的匯集點就位於巴氏大樓中心的世界……

……這確實是很有戰略價值的一手。

沒啦，我只是很討厭沼澤而已。也許沼澤怪客不介意，但我真的超討厭腳被泡得皺巴巴的。

不過你可以再多誇誇我的戰略天才。

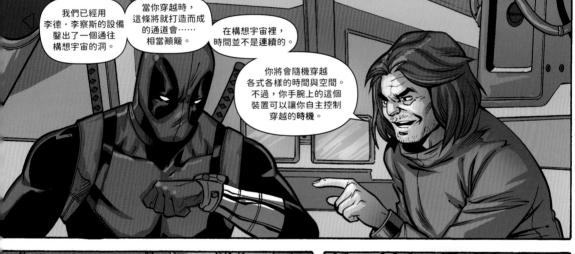

我們已經用李德·李察斯的設備鑿出了一個通往構想宇宙的洞。

當你穿越時，這條將就打造而成的通道會……相當顛簸。

在構想宇宙裡，時間並不是連續的。

你將會隨機穿越各式各樣的時間與空間。不過，你手腕上的這個裝置可以讓你自主控制穿越的時機。

幹得不錯哦，博士。你們全都表現得很好。

很高興我有留下你們的小命。

在我離開之後，我留了個道別小禮要送給你們。

不過此時此刻……

就盡力使壞吧。

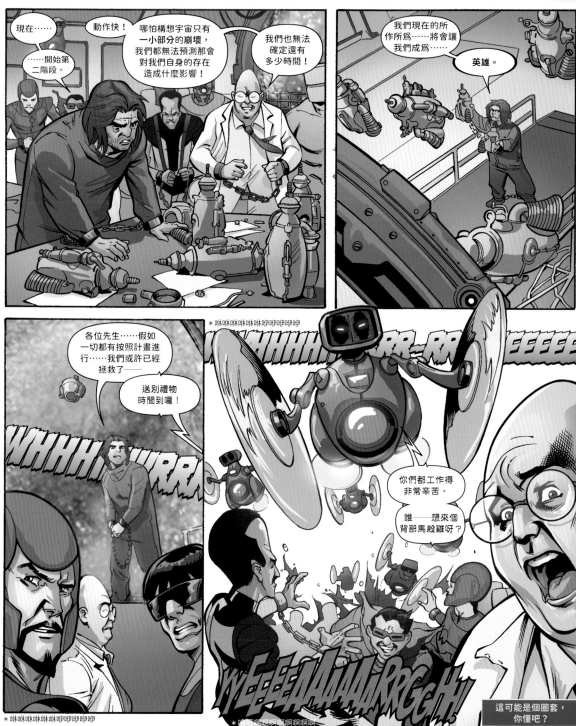

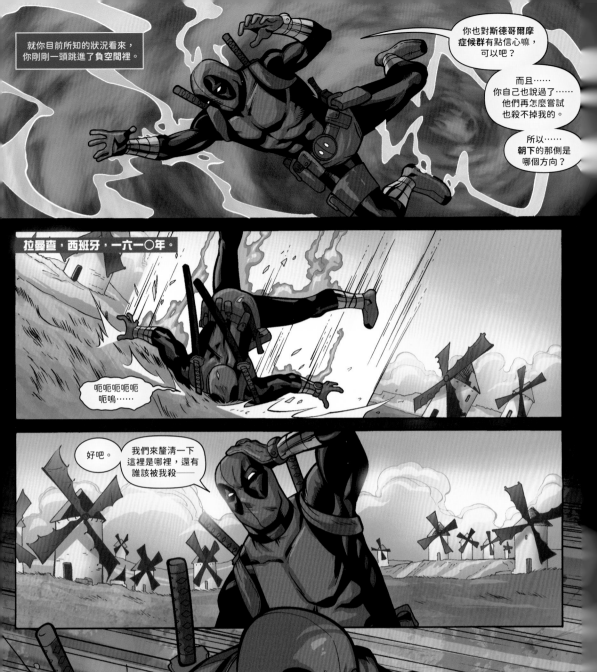

就你目前所知的狀況看來，你剛剛一頭跳進了負空間裡。

你也對斯德哥爾摩症候群有點信心嘛，可以吧？

而且……你自己也說過了……他們再怎麼嘗試也殺不掉我的。

所以……朝下的那側是哪個方向？

拉曼查，西班牙，一六一〇年。

呃呃呃呃呃呃嗚……

好吧。

我們來釐清一下這裡是哪裡，還有誰該被我殺

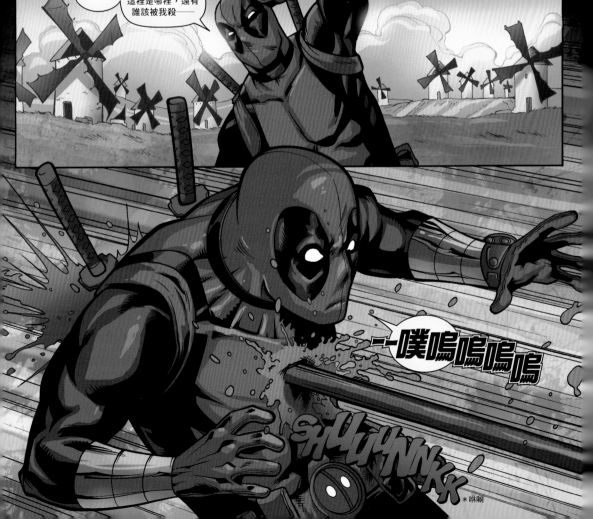

——噗嗚嗚嗚嗚

SHUUUNNKK

*咻唰

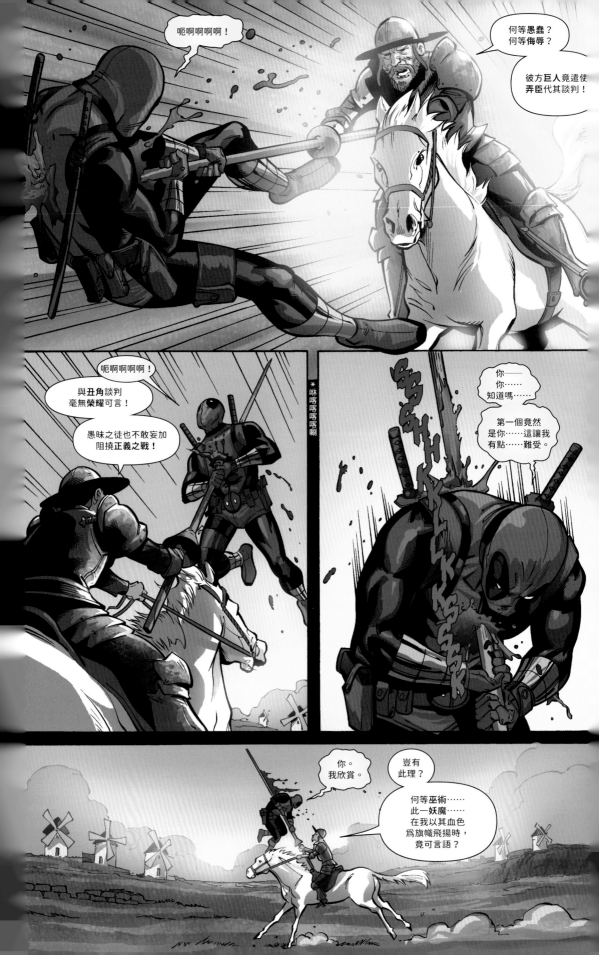

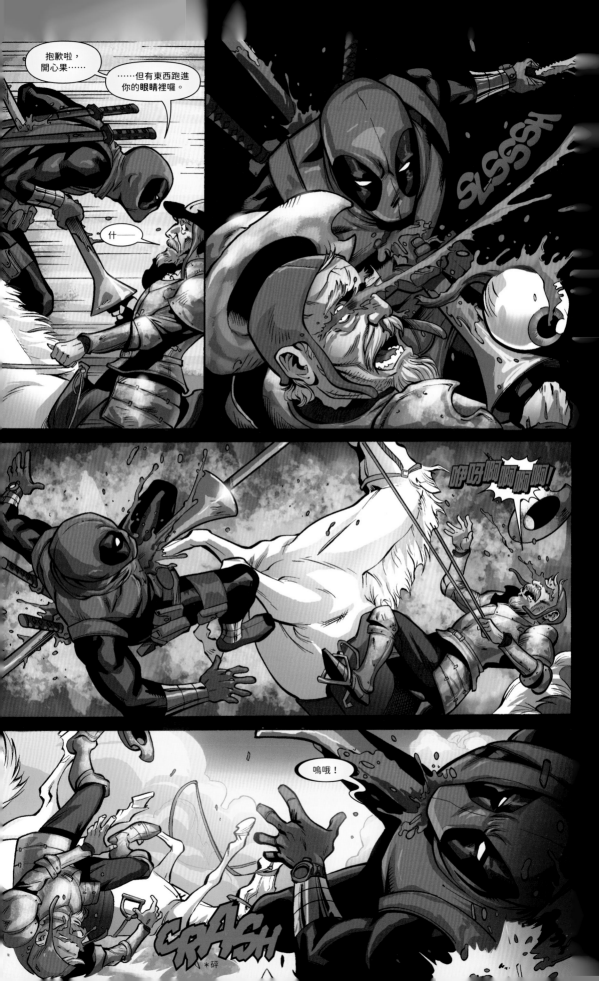

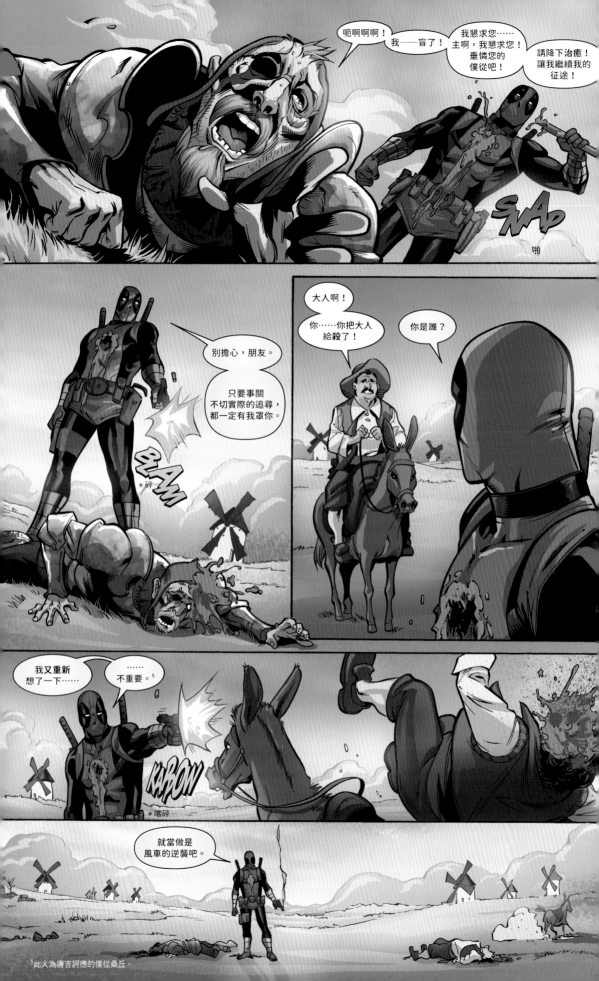

此人為唐吉訶德的僕從桑丘。

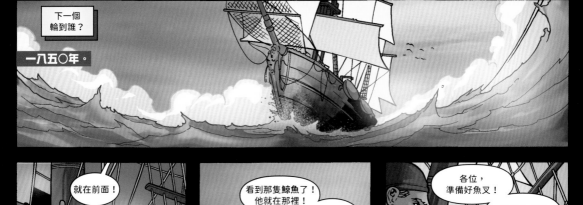

下一個輪到誰？

一八五〇年。

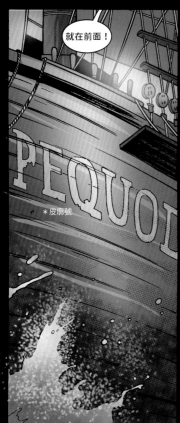

就在前面！

*皮廓號

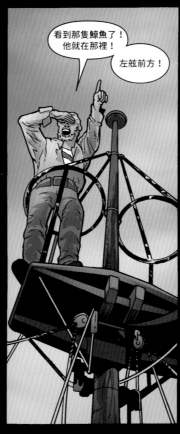

看到那隻鯨魚了！他就在那裡！

左舷前方！

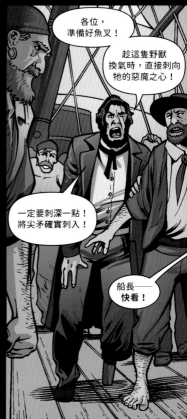

各位，準備好魚叉！

趁這隻野獸換氣時，直接刺向牠的惡魔之心！

一定要刺深一點！將尖矛確實刺入！

船長——快看！

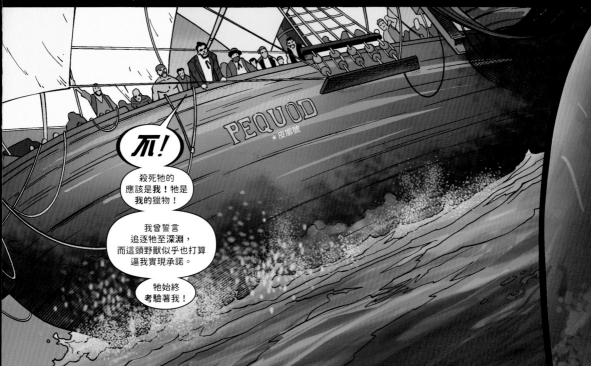

不！

殺死牠的應該是我！牠是我的獵物！

我曾誓言追逐牠至深淵，而這頭野獸似乎也打算逼我實現承諾。

牠始終考驗著我！

*皮廓號

卽便到了
死後……

……牠也依然
考驗著我。

等一下……
那是……

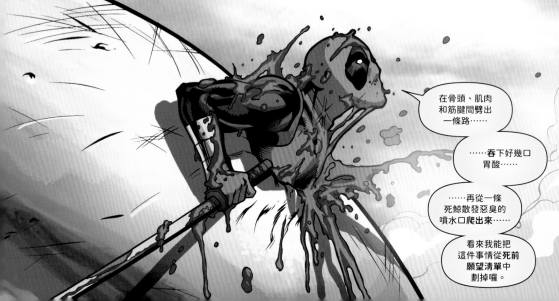

在骨頭、肌肉
和筋腱間劈出
一條路……

……吞下好幾口
胃酸……

……再從一條
死鯨散發惡臭的
噴水口爬出來……

看來我能把
這件事情從死前
願望清單中
劃掉囉。

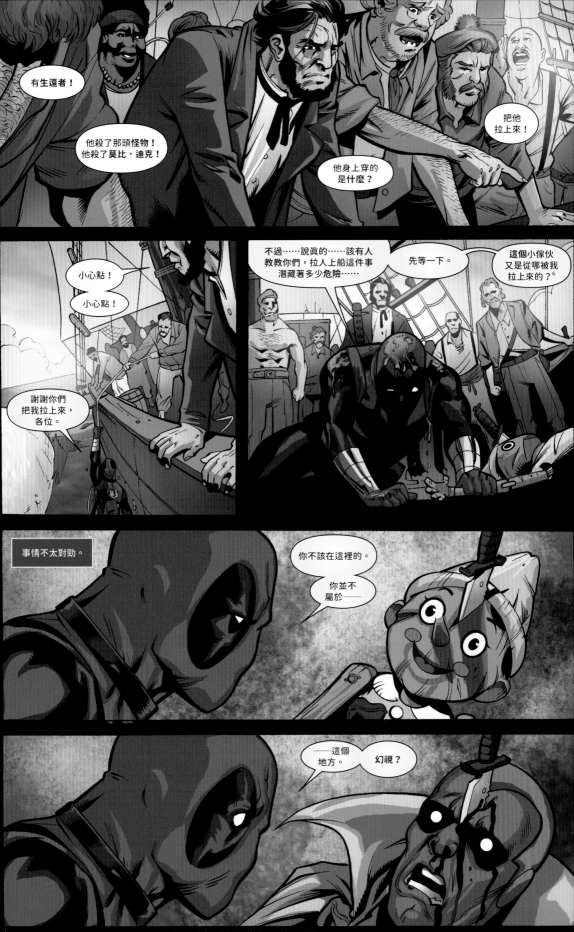

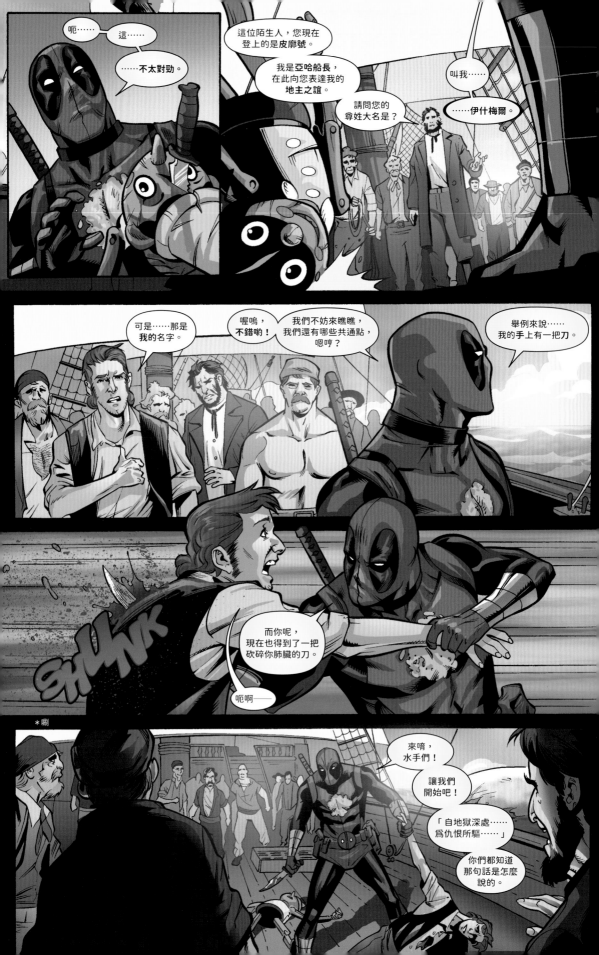

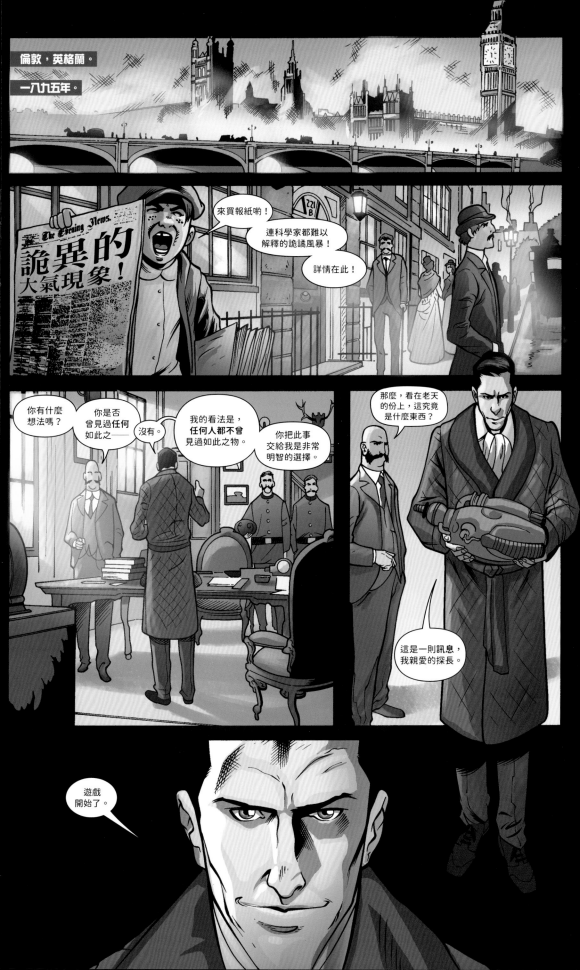

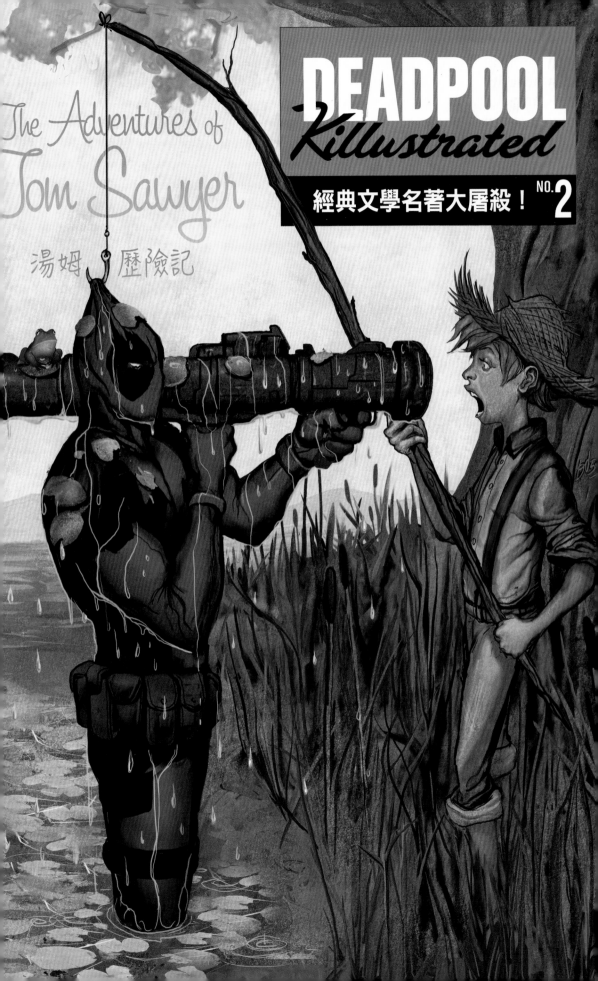

DEADPOOL Killustrated

第二章：

強烈誘惑──戰略行動── 歧途羔羊

週六的早晨到來了。這個夏日世界正風光明媚，處處都滿溢著生命力。每個人的心都唱起了歌；少年少女們的歌聲更是由心至口流瀉而出。每個人的臉上都洋溢著光彩，步履輕盈。有好多好多的歡樂與生命，就等著死侍盡情屠殺！

千萬別誤會──死侍之所以殺人，可不是因為他樂此不疲，他殺人是為了行正確之事。任何人都不該成為他人奇思妙想之下的奴隸，即便這些人是被創作出來的角色也一樣。不只超級英雄不該如此，那些出自過往著作的經典角色也同樣不該如此。只要殺掉這些生灰的老古董，就能一併殺掉死侍那些緊身衣好夥伴們的靈感來源，此一事實便是殺人牌蛋糕上的糖霜──而這種蛋糕正是死侍這天心癢難耐、特別想烤來嘗嘗的那種。

截至目前為止，死侍已經殺掉了我這輩子看過最大隻的夭壽白鯨，還有一位騎著馬、和風車似乎有某種過節的老紳士。上回我們看到死侍時，他正準備殺死一位裝著一條木腿的憤怒船長。當然了，現在的死侍還完全沒有意識到，在他完成使命之前，他還得先面對一位專門解決犯罪事件的英國人……

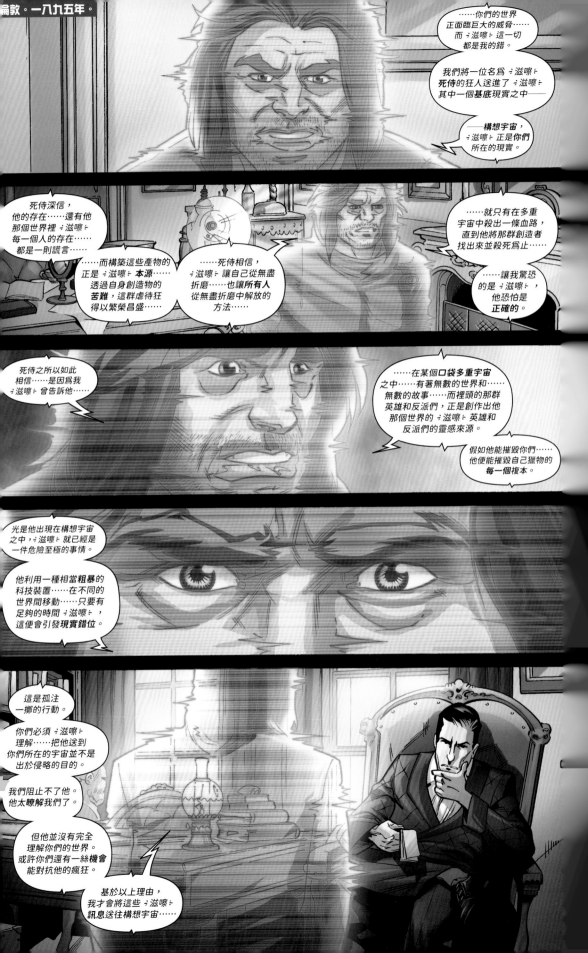

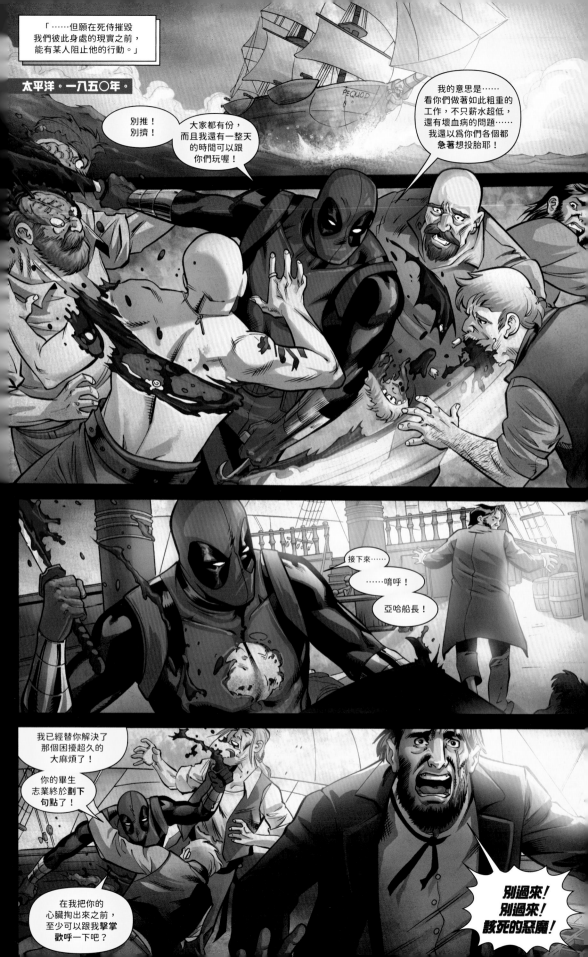

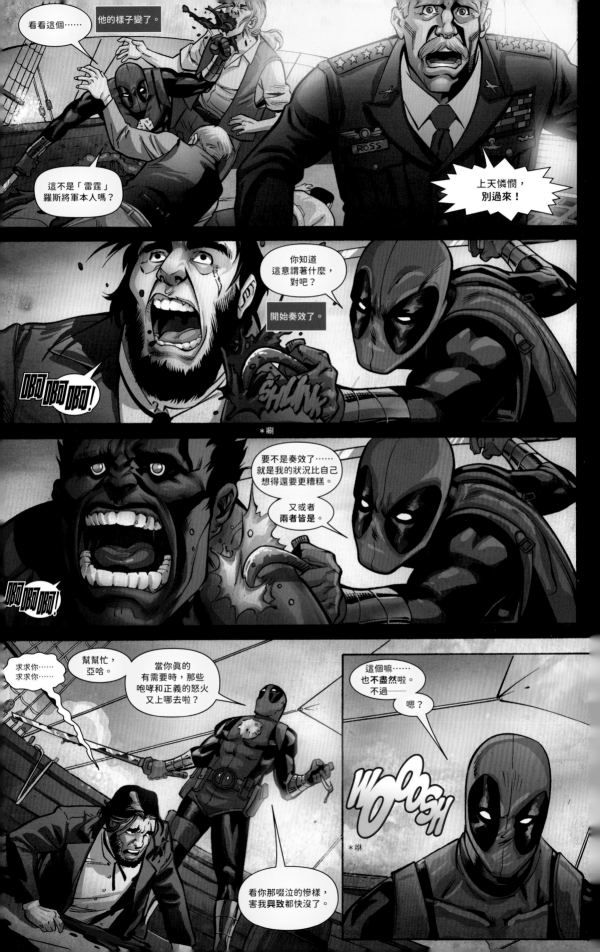

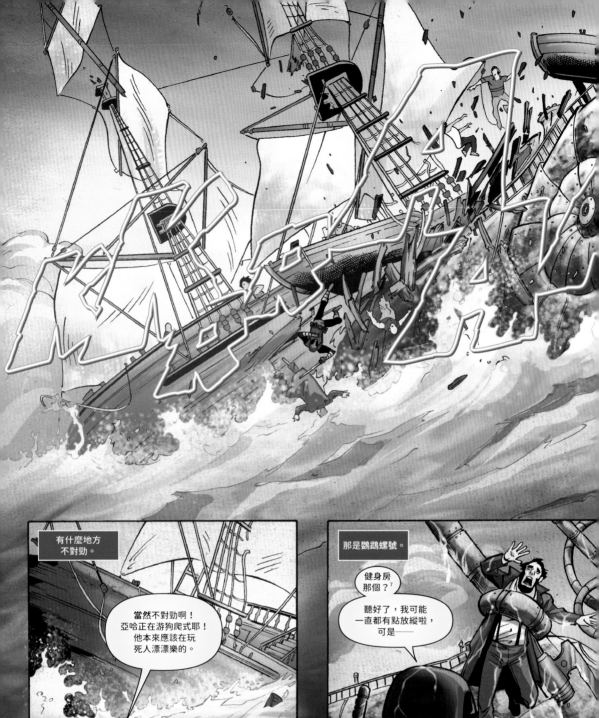

有什麼地方
不對勁。

當然不對勁啊！
亞哈正在游狗狗爬式耶！
他本來應該在玩
死人漂漂樂的。

那是鸚鵡螺號。

健身房
那個？[7]

聽好了，我可能
一直都有點放縱啦，
可是——

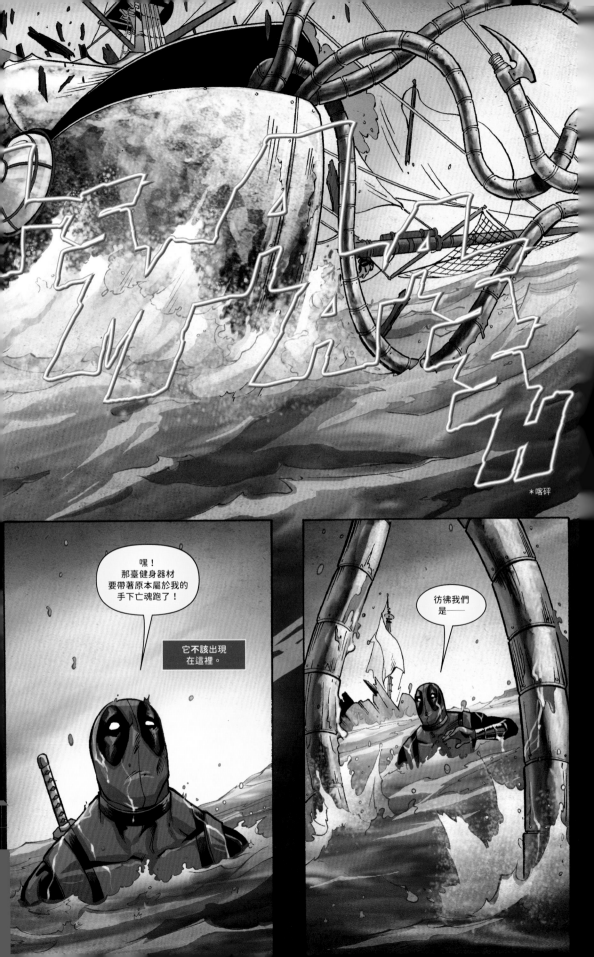

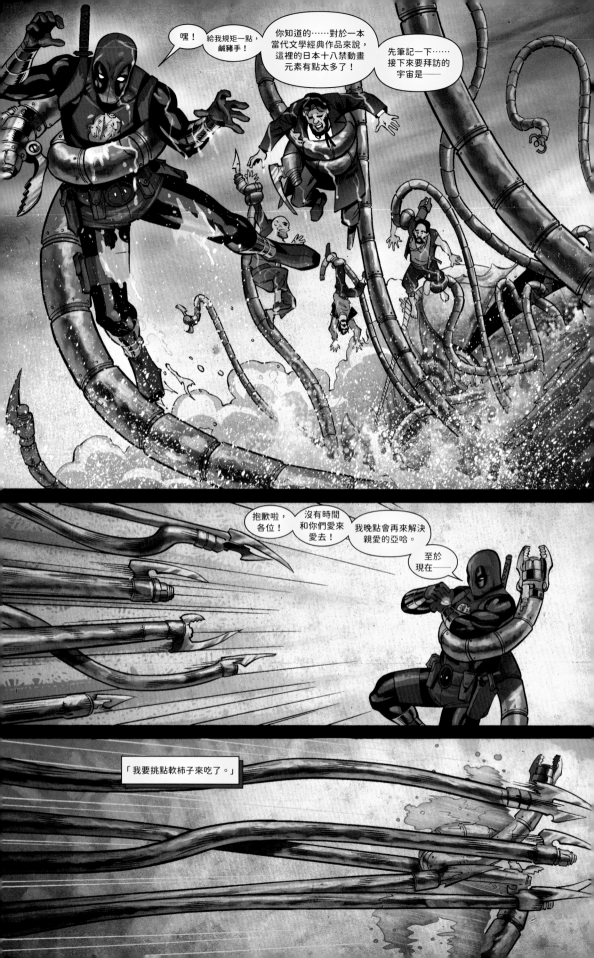

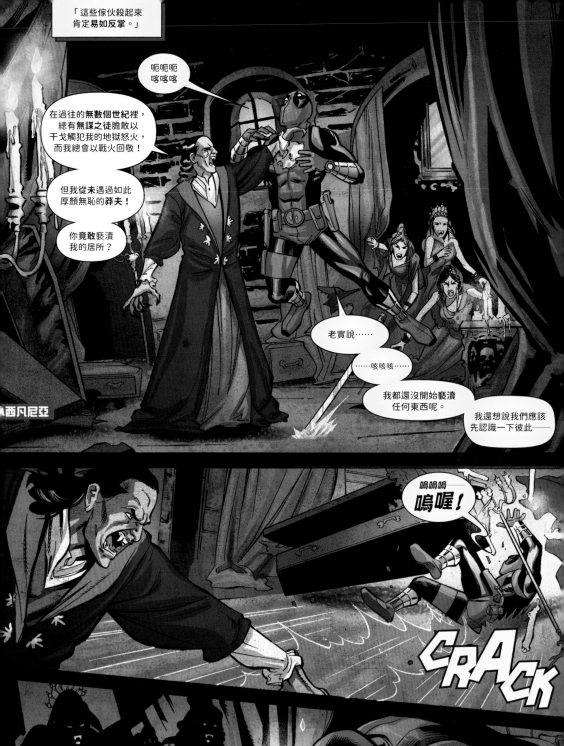

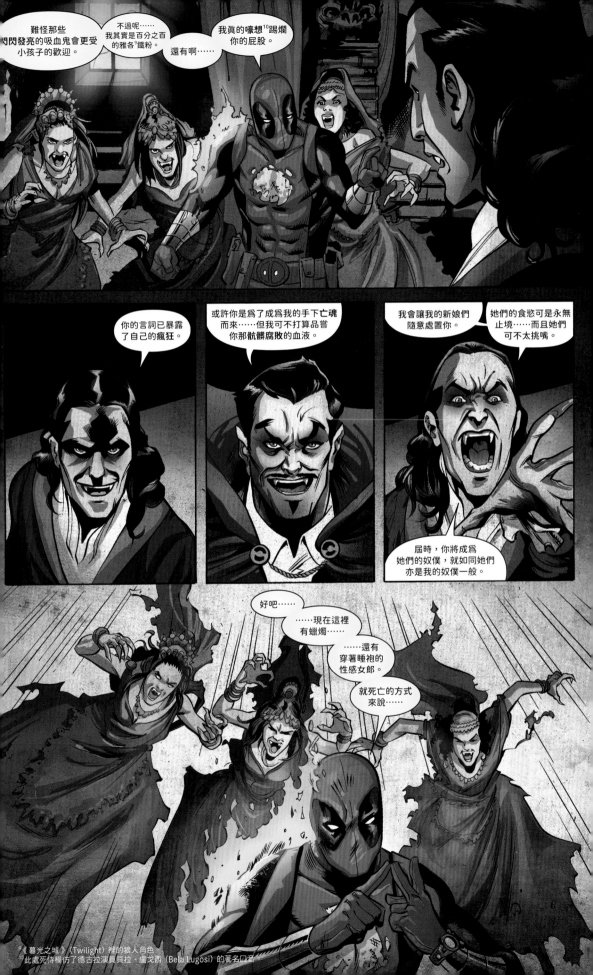

難怪那些閃閃發亮的吸血鬼會更受小孩子的歡迎。

不過呢……我其實是百分之百的雅各[9]鐵粉。

還有啊……

我真的嚎想[10]踢爛你的屁股。

你的言詞已暴露了自己的瘋狂。

或許你是爲了成爲我的手下亡魂而來……但我可不打算品嘗你那骯髒腐敗的血液。

我會讓我的新娘們隨意處置你。

她們的食慾可是永無止境……而且她們可不太挑嘴。

屆時，你將成爲她們的奴僕，就如同她們亦是我的奴僕一般。

好吧……

……現在這裡有蠟燭……

……還有穿著睡袍的性感女郎。

就死亡的方式來說……

9《暮光之城》(Twilight) 裡的狼人角色
10此處死侍模仿了德古拉演員貝拉・盧戈西 (Bela Lugosi) 的著名口音

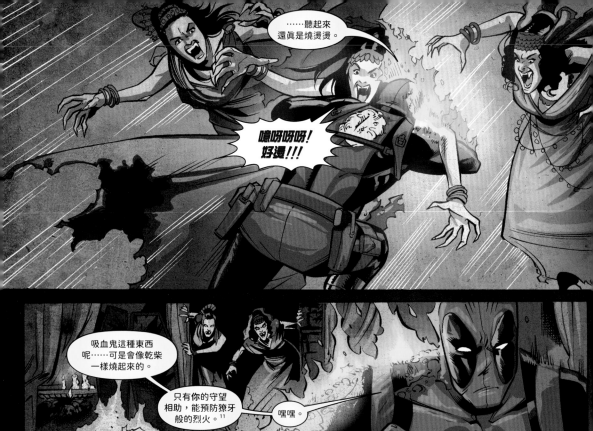

……聽起來還真是燒燙燙。

噫呀呀呀！好燙！！！

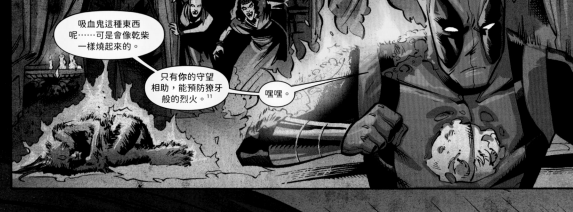

吸血鬼這種東西呢……可是會像乾柴一樣燒起來的。

只有你的守望相助，能預防獠牙般的烈火。[11]

嘿嘿。

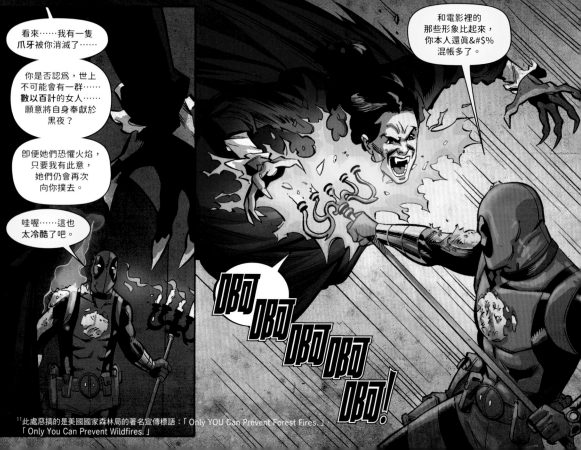

和電影裡的那些形象比起來，你本人還真&#$%混帳多了。

看來……我有一隻爪牙被你消滅了……

你是否認為，世上不可能會有一群……數以百計的女人……願意將自身奉獻於黑夜？

即便她們恐懼火焰，只要我有此意，她們仍會再次向你撲去。

哇喔……這也太冷酷了吧。

呀 呀 呀 呀 呀 呀！

[11] 此處惡搞的是美國國家森林局的著名宣傳標語：「Only YOU Can Prevent Forest Fires.」「Only You Can Prevent Wildfires.」

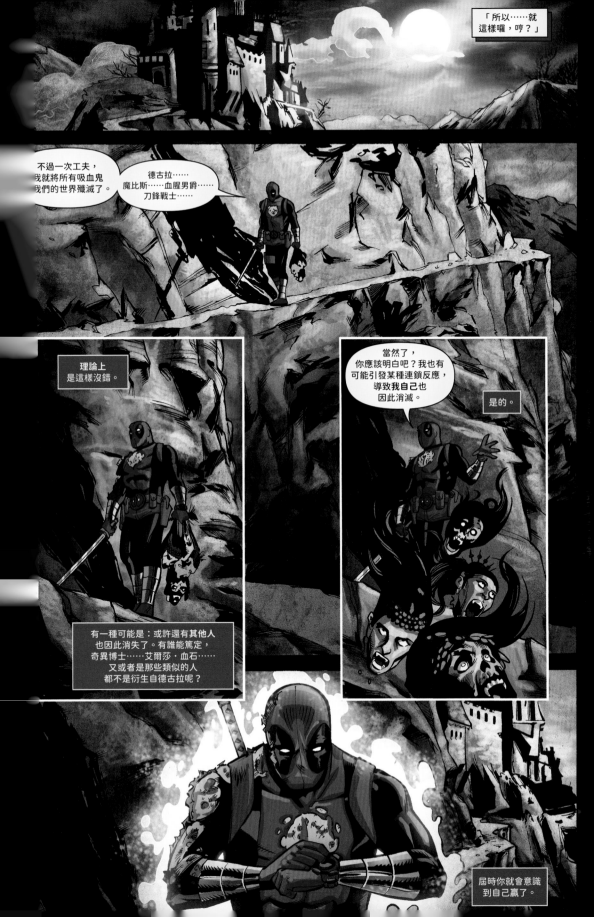

「所以⋯⋯就這樣囉,哼?」

不過一次工夫,我就將所有吸血鬼我們的世界殲滅了。

德古拉⋯⋯魔比斯⋯⋯血腥男爵⋯⋯刀鋒戰士⋯⋯

理論上是這樣沒錯。

當然了,你應該明白吧?我也有可能引發某種連鎖反應,導致我自己也因此消滅。

是的。

有一種可能是:或許還有其他人也因此消失了。有誰能篤定,奇異博士⋯⋯艾爾莎・血石⋯⋯又或者是那些類似的人都不是衍生自德古拉呢?

屆時你就會意識到自己贏了。

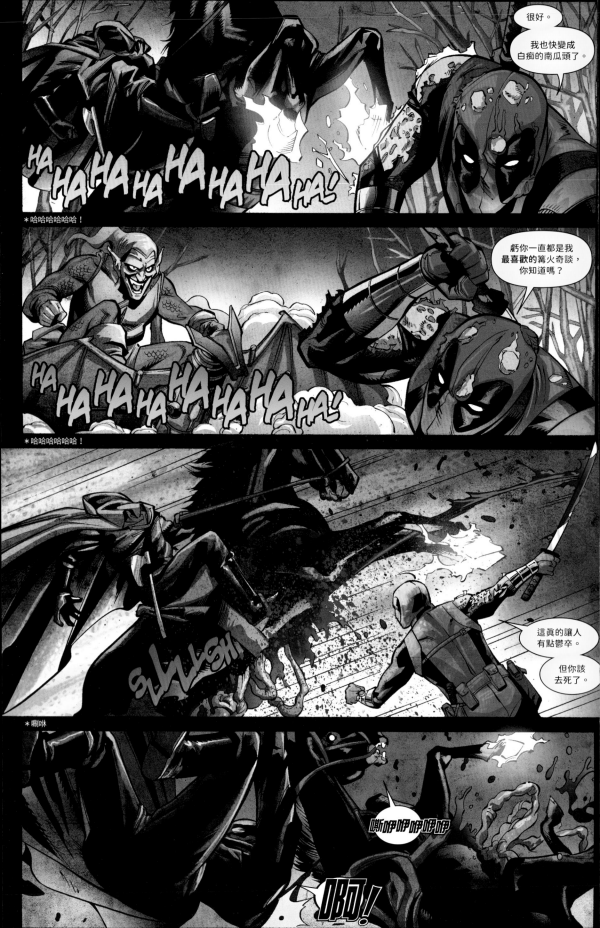

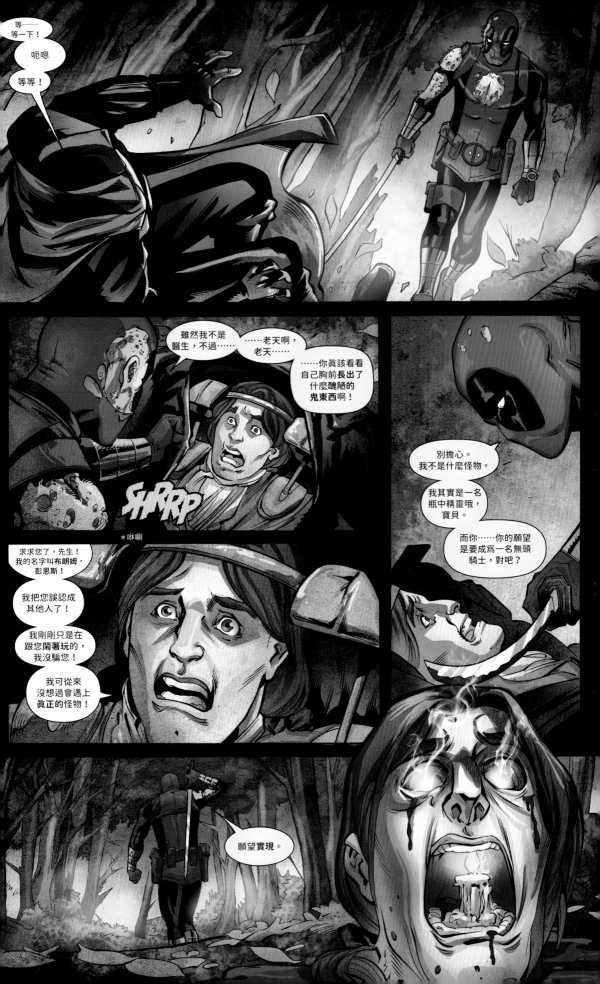

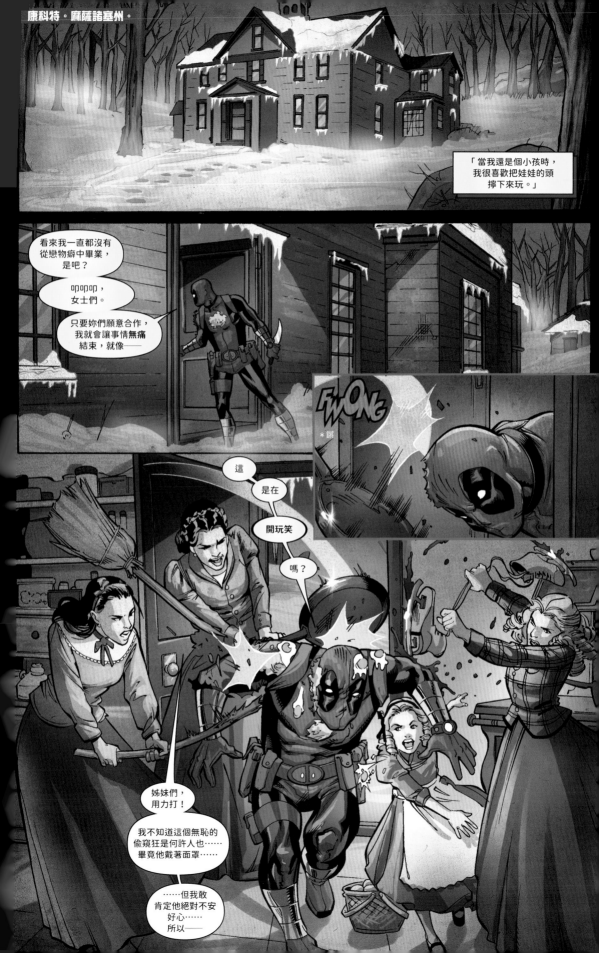

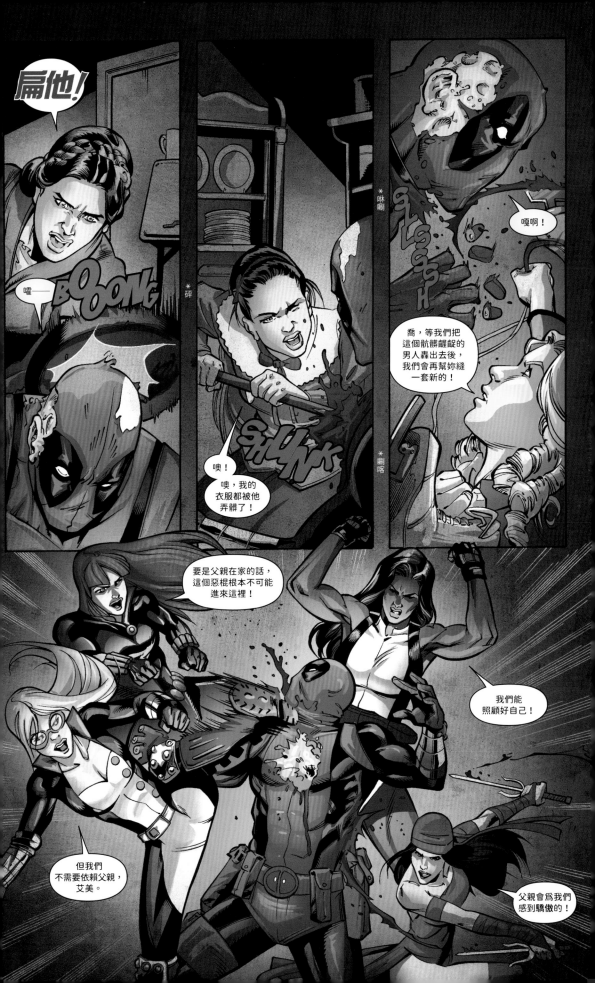

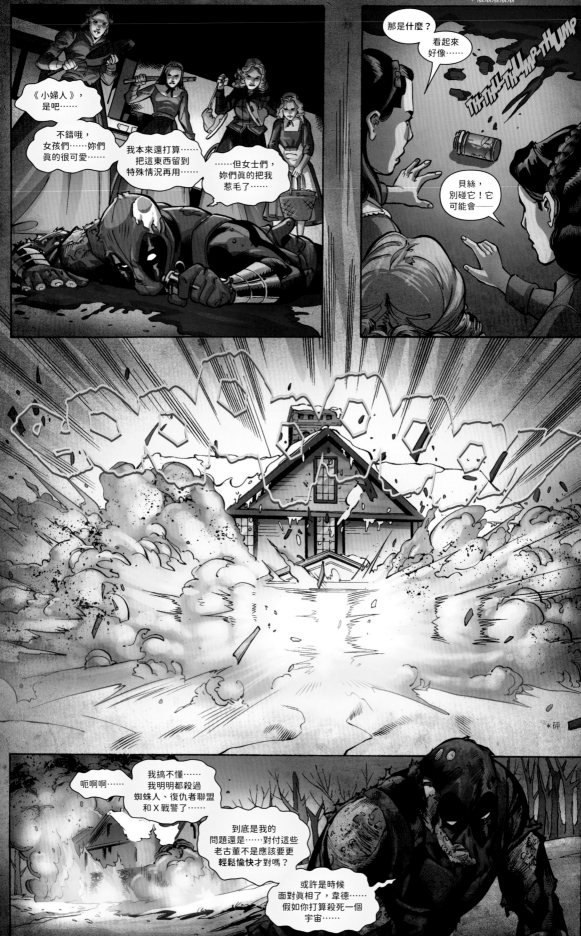

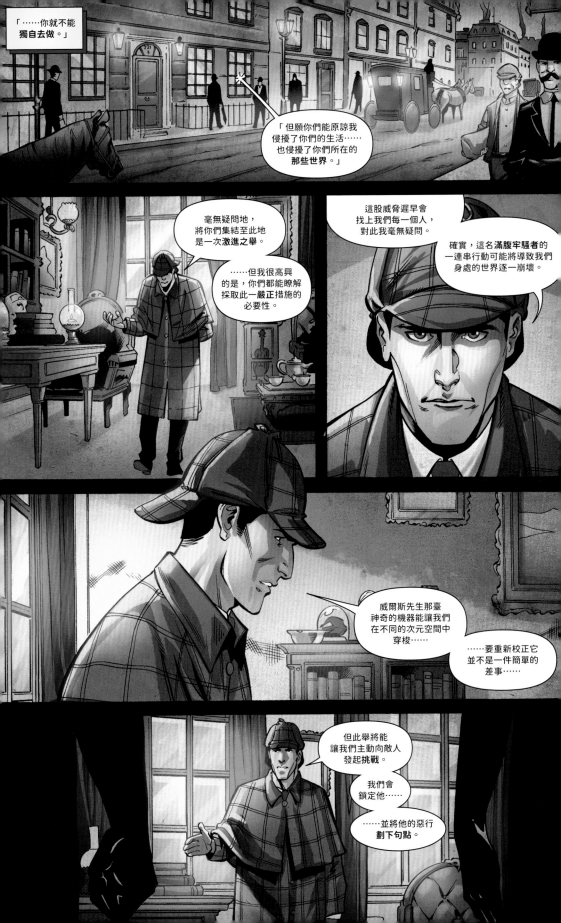

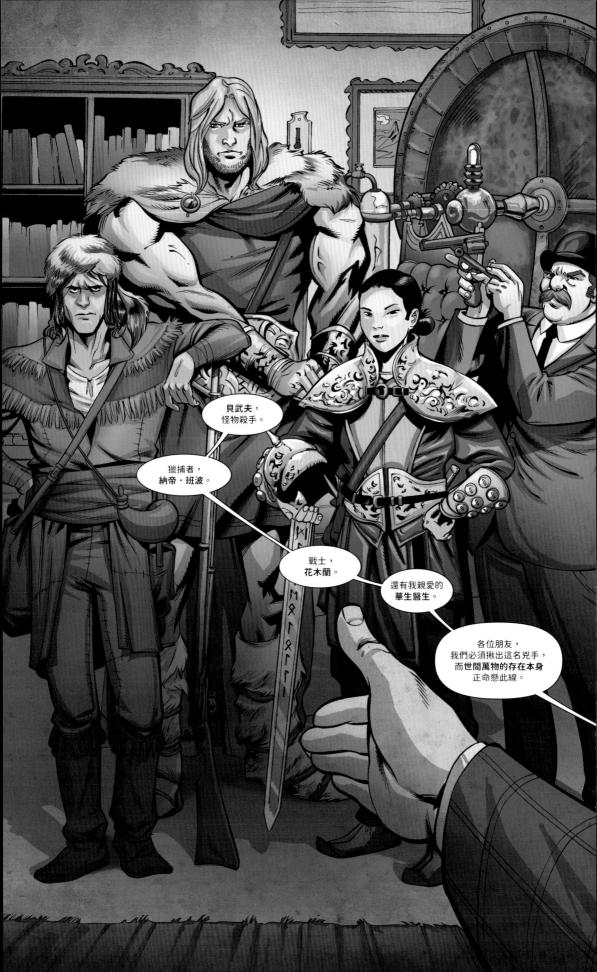

DEADPOOL
Killustrated

第三詩篇：三鬼魂之二

史古基從異常響亮的鼾聲中醒了過來，起身坐在床上整理著自己的思緒。他不用說也知道，凌晨一點的鐘聲又要再次響起來了。史古基覺得自己在一個恰到好處的時間點醒來，只不過，當他打算迎接來訪的三鬼魂、和其中的第二位來場特別的面談之際，另一位穿梭在時空三維度間的旅人也正準備來訪。換句話說，史古基還有一位不同於來訪三鬼魂的不速之客。

前述的這位旅人名叫「死侍」。他心中抱持的惡意不只衝著史古基而來，更衝著這名小氣財神的同道中人而來——他們自不同作者的想像中誕生，同屬虛構，卻以血肉之軀在死侍所知的「構想宇宙」深處生活著。死侍渴望將自己世界裡繁榮昌盛、多采多姿的英雄與反派們從存在的紀錄中抹除，他因此踏上了一場前往構想宇宙的危險旅程，意圖——或許也能說是處心積慮地——實現自己的目標，而他採取的手段正是：將這個催生出他所鄙視的角色們、做為靈感來源的現實徹底抹殺。

身為一位隨心所欲、對屠殺同伴一事充滿天賦的紳士，死侍並沒有料到：他的其中一名被害人——出身自超人類世界的一名超級天才科學家（儘管許多人視他為狂人）——竟然會趕在自己身後，將示警的訊息傳送至構想宇宙。非常幸運的是，這則極度重要的資訊最終抵達了或許最能善用其價值的人手中——知名的虛構顧問偵探，獨一無二的夏洛克·福爾摩斯先生。就這樣，福爾摩斯當機立斷地採取了行動，準備反制狂人死侍的計畫。為此，他使用了一臺商借自威爾斯先生、用途經過重新調整的時光機器，進而集結了一支隊伍。這支隊伍的成員包括：知名獵捕者納帝·班波、女戰士花木蘭、怪物屠手貝武夫，以及福爾摩斯那位受過專業醫學訓練的好同事：約翰·華生醫生。

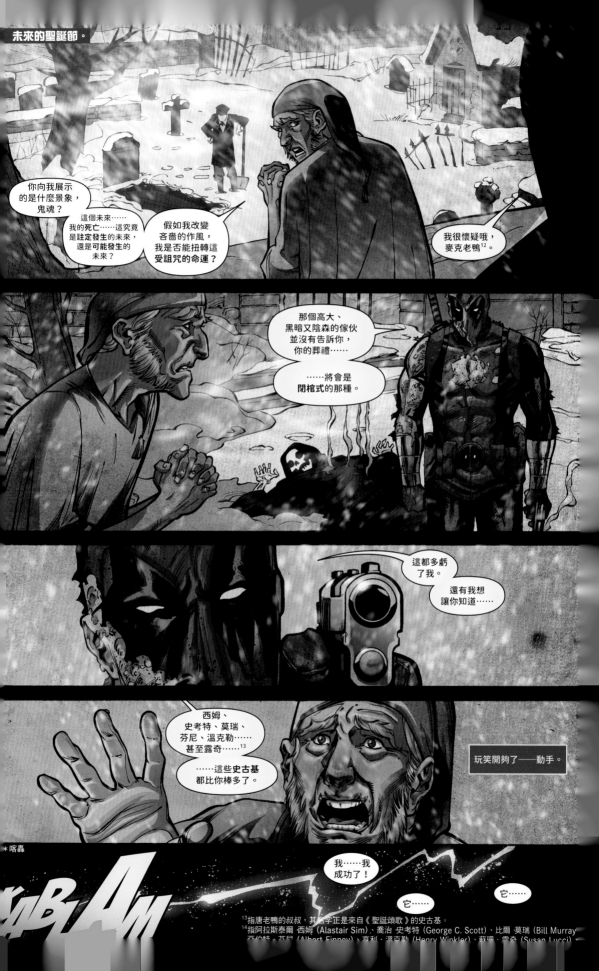

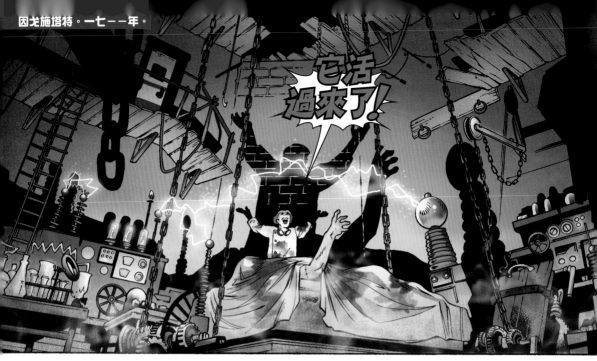

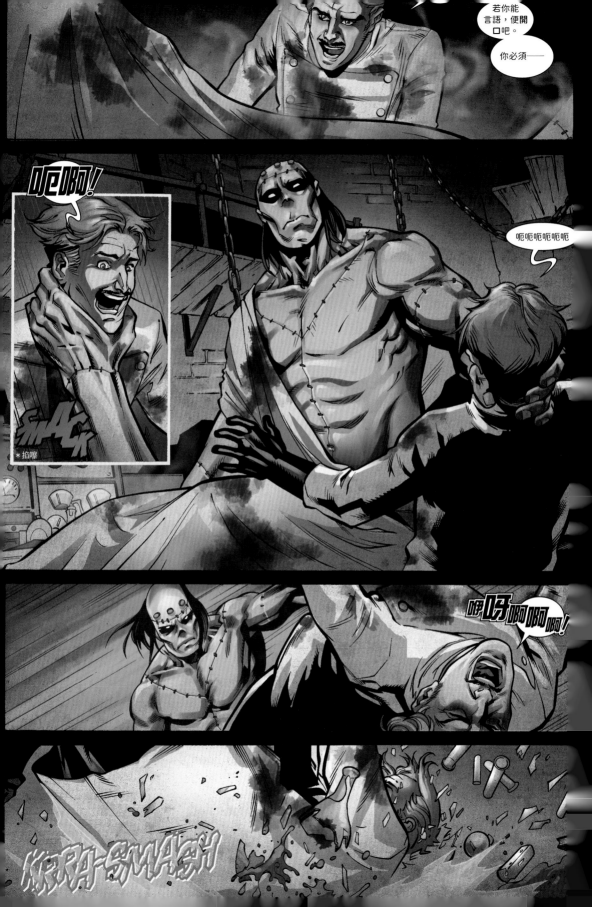

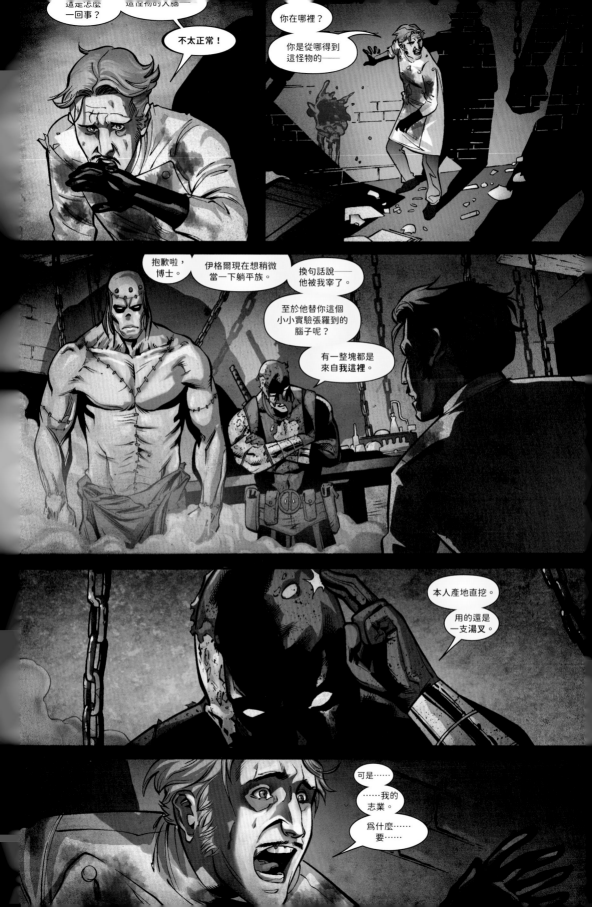

聽著……
我最近的日子實在很不好過。

我一直在**構想**宇宙中四處穿梭，試圖殺死所有的**經典**，你懂嗎？

結果呢，你們這些傢伙卻比我預想的還要更加難纏。

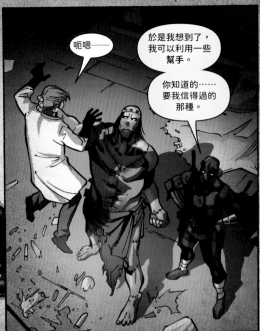

呃嗯——

於是我想到了，我可以利用一些**幫手**。

你知道的……要我信得過的那種。

可是……
……你這是對科學的濫用。

我創造的怪物才不是什麼**死亡機器**。它應該是——

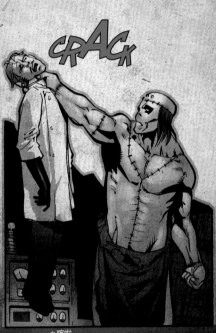

CRACK

*喀啦

原來……自己親手幹髒活……就是這種感覺。

太自在了。

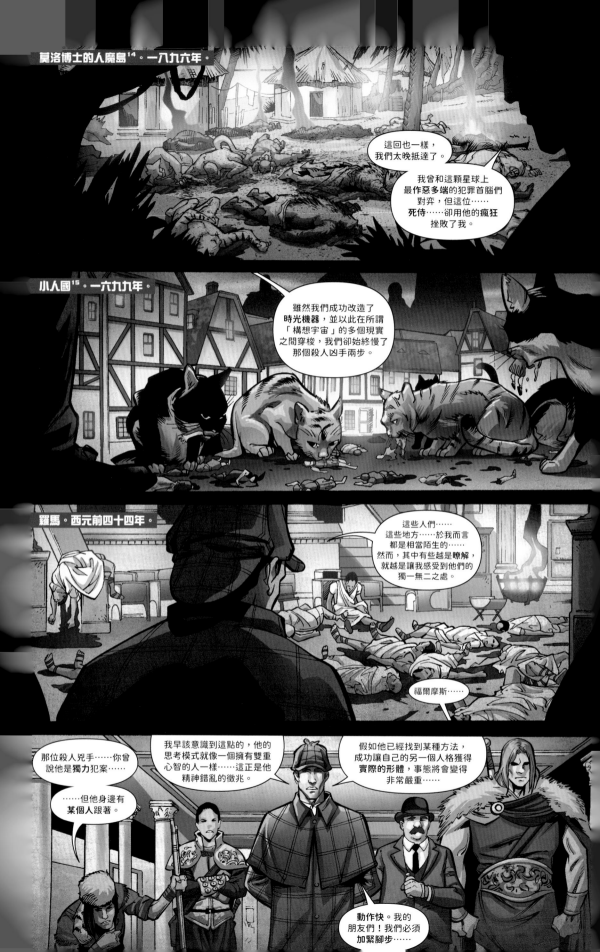

「……否則一切都會消失殆盡，我們就再也無力回天了。」

印度。一九○○年。

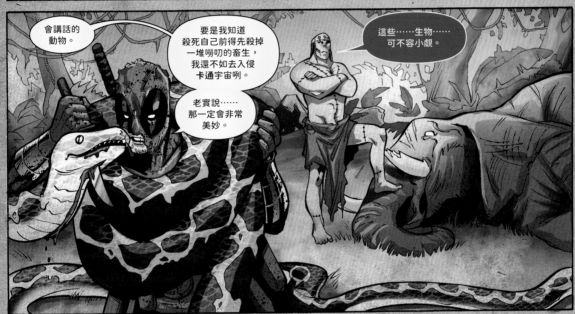

會講話的動物。

要是我知道殺死自己前得先殺掉一堆嘮叨的畜生，我還不如去入侵卡通宇宙咧。

老實說……那一定會非常美妙。

這些……生物……可不容小覷。

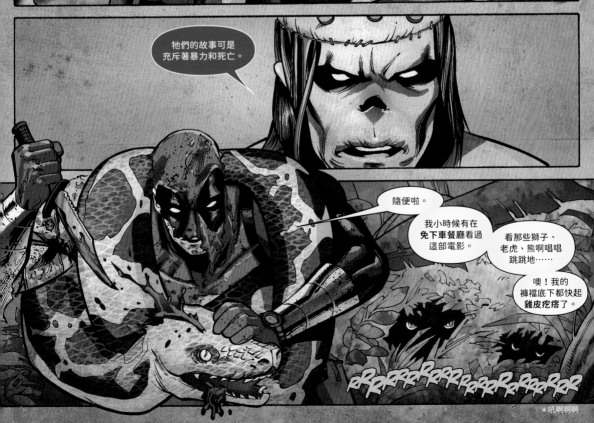

牠們的故事可是充斥著暴力和死亡。

隨便啦。

我小時候有在兔下車餐廳看過這部電影。

看那些獅子、老虎、熊啊唱唱跳跳地……

噢！我的褲襠底下都快起雞皮疙瘩了。

RRRRRRRRRRRRRRRRR

＊吼啊啊啊

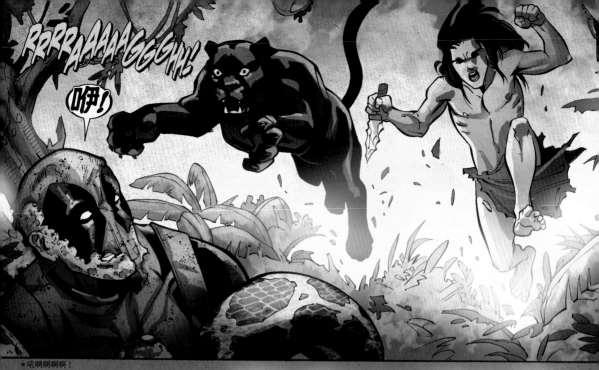

RRRRAAAAAGGGHH!

咿!

*吼啊啊啊啊啊!

你殺死了
我們的朋友,
你究竟是誰?

他是誰一點也不重要,
巴希拉[16]。

了結他⋯⋯
快!

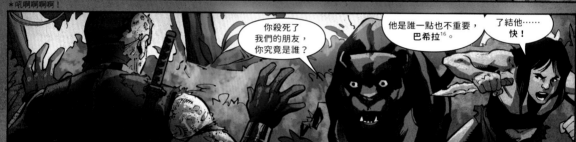

如你所願,
毛克利。

放輕鬆點。
貓咪
乖——

嗚呼!

WHACK
*碰

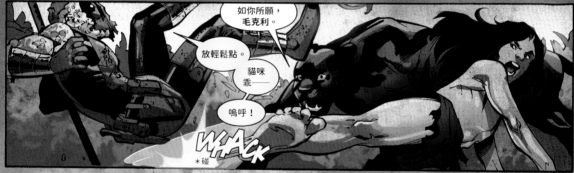

嗚咿 咿
呀 呀 啊!

RAAARROWR!
*吼吼吼啊!

SKSSH!
*唰

GRRRRRRRR
*吼吼吼

呃哼哼——

KRRNCH
*喀嚓

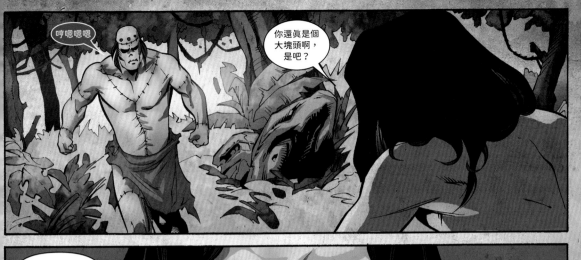

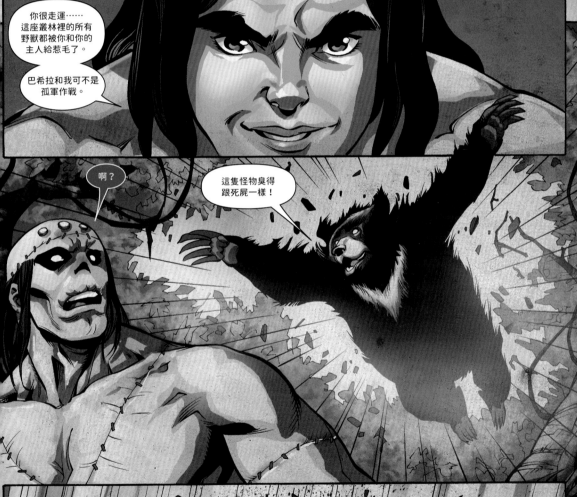

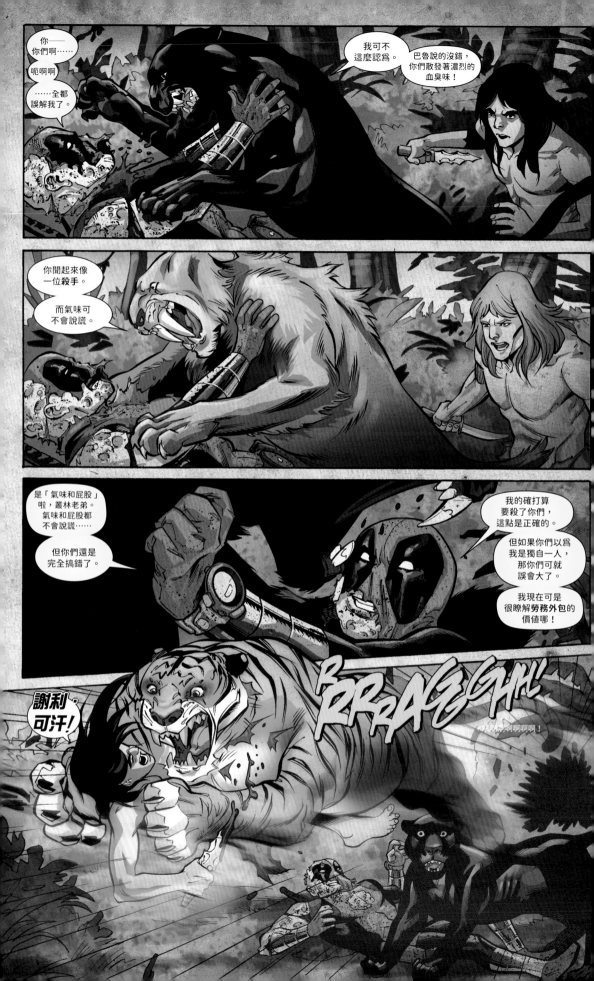

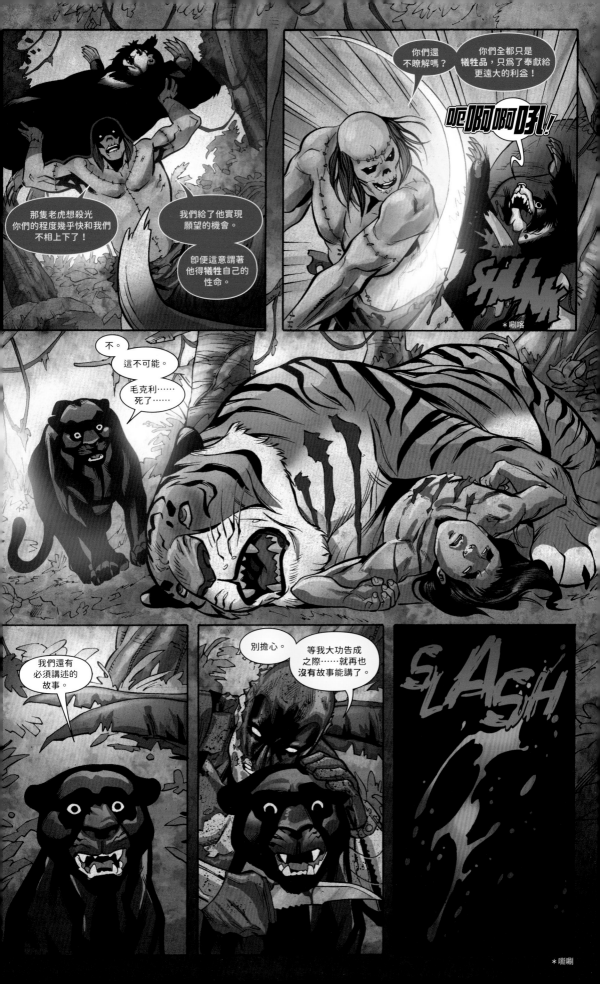

*�),喀

*嘶嘶

*伊斯帕尼奧拉號[17]

HISPANIOLA

「你們看！」

「小美人魚帶我們找到了另一艘船……」

「這艘船也已經毀了，就像你那艘船一樣。」

[17]《金銀島》(Treasure Island) 中的船隻。

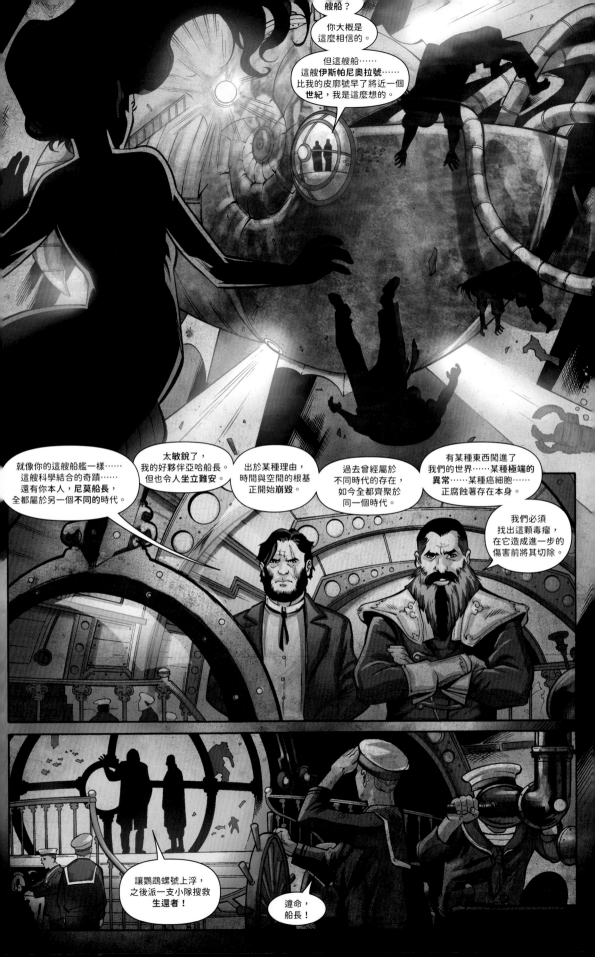

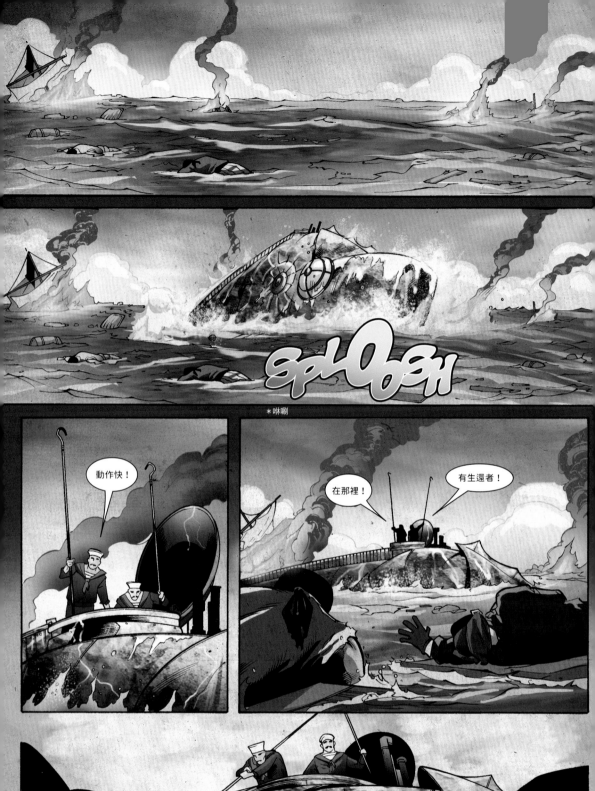
*咻唰

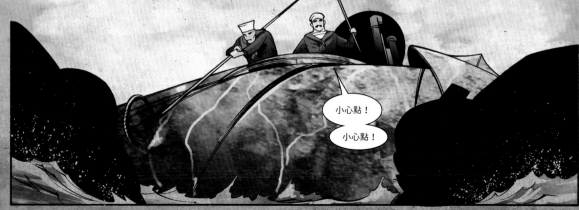

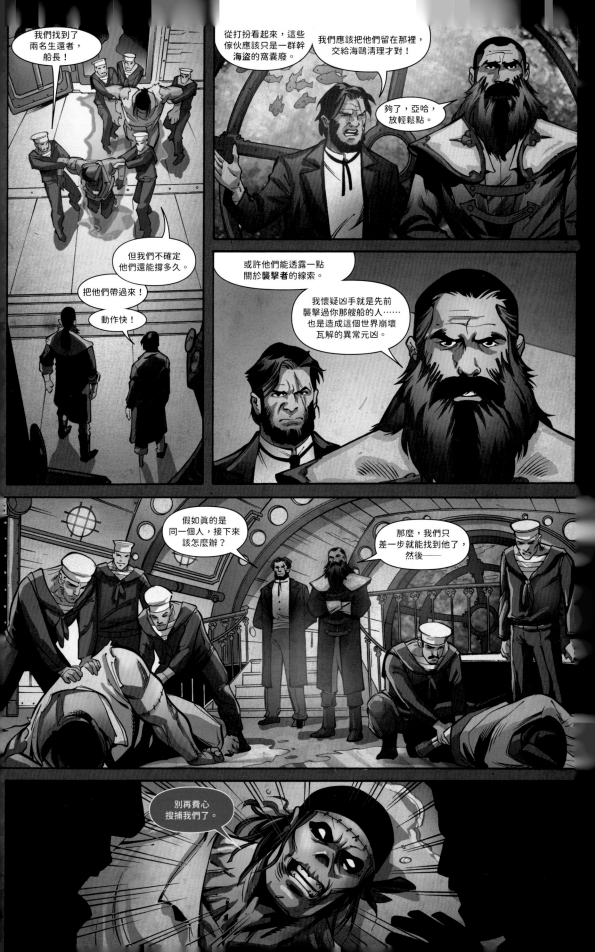

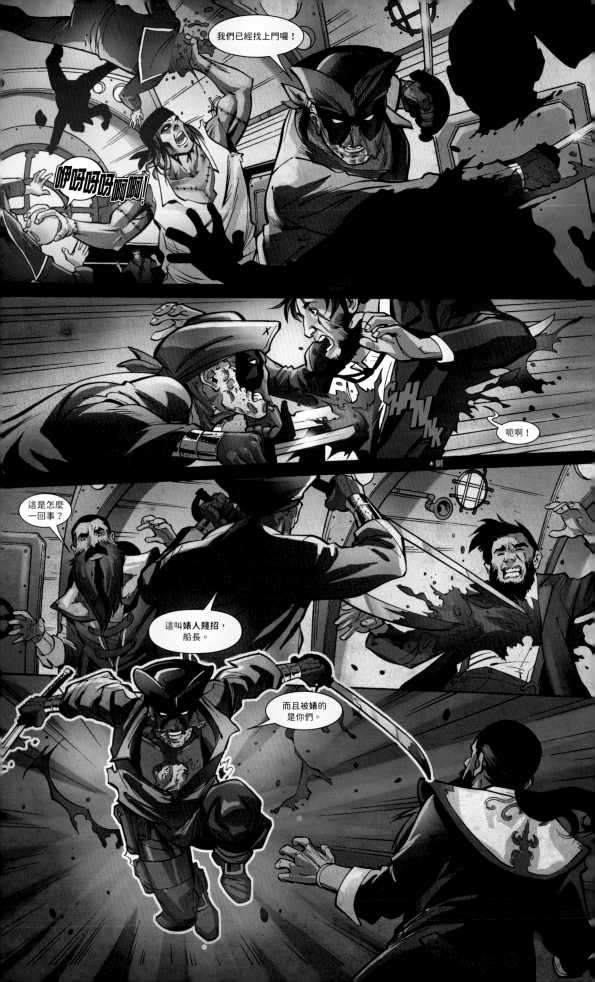

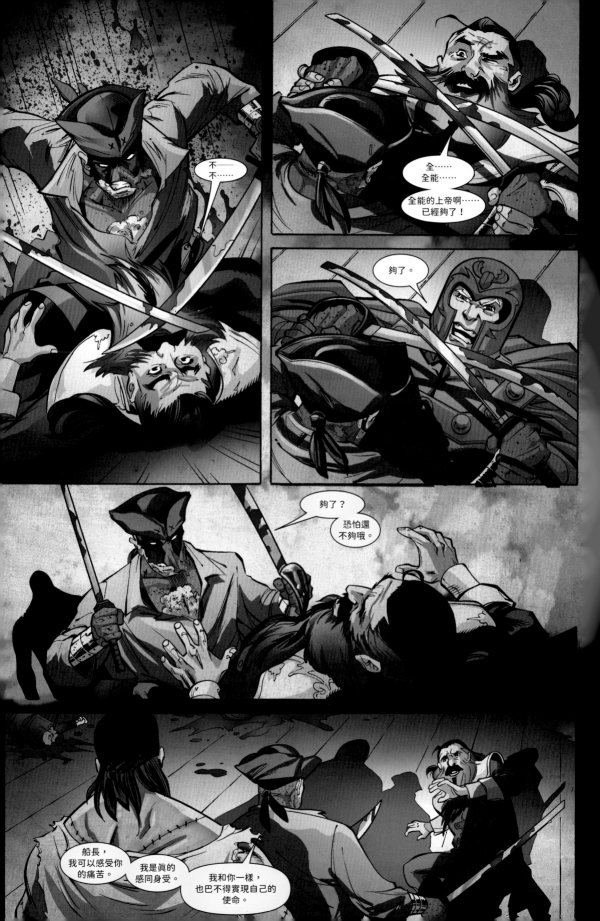

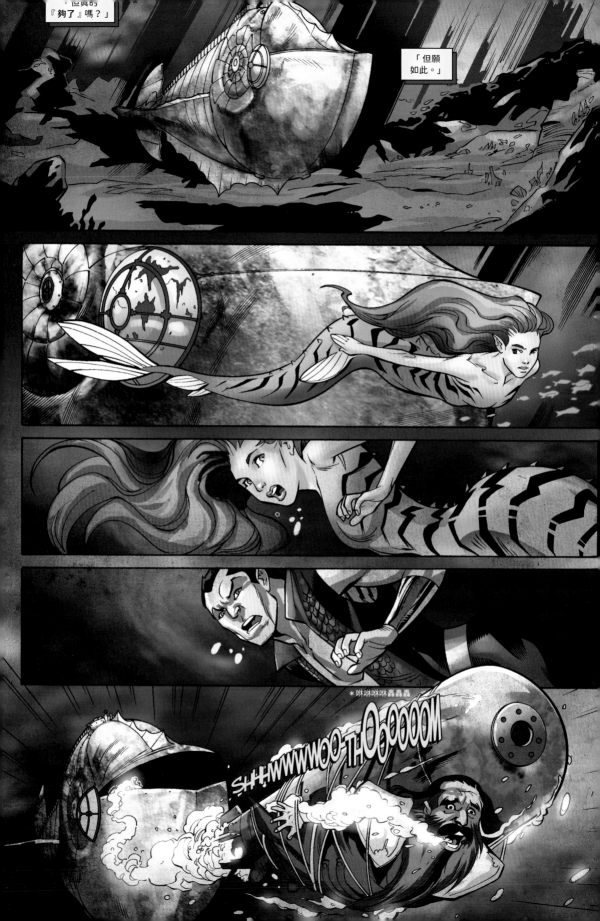

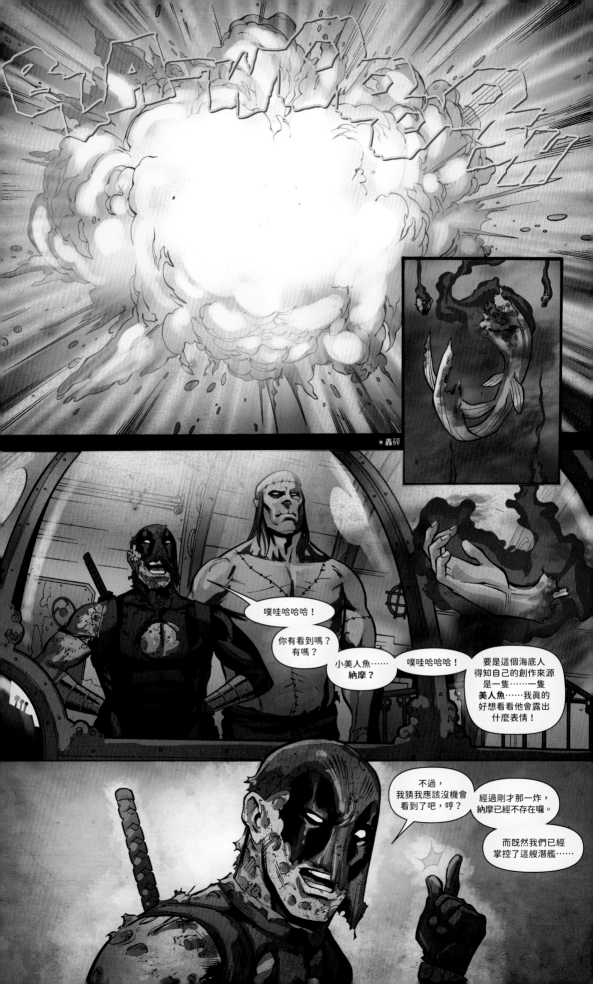

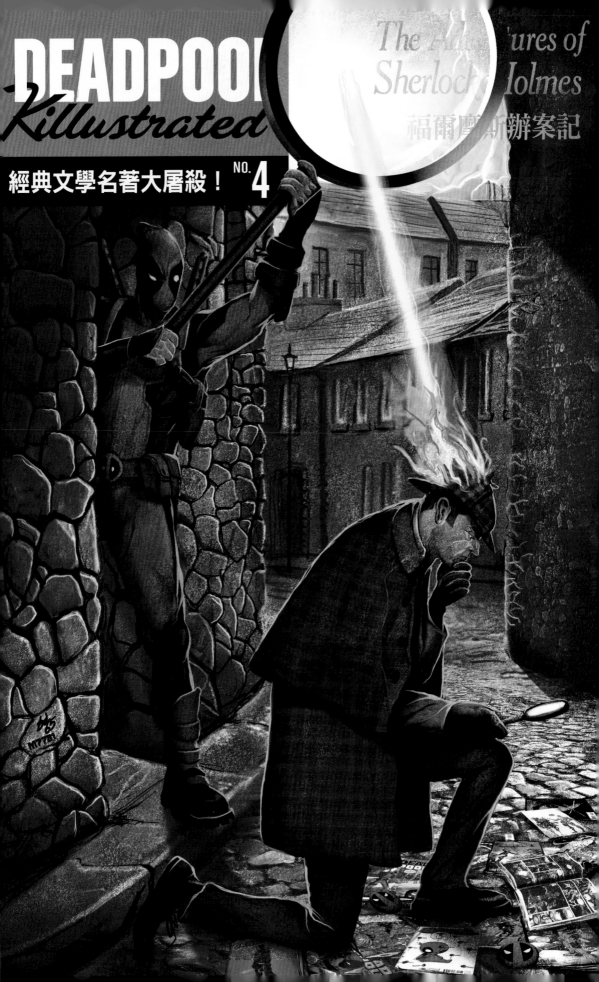

DEADPOOL
Killustrated

第四章：
約翰・華生不吐不快

　　我們在一點時離開了勞瑞斯頓花園街3號。夏洛克・福爾摩斯引我前往最近的一處電報局，在此拍發了一封長電報。緊接著，他便跳上威爾斯先生的時光機器，開始設置控制面板，準備將我們送往他推測死侍接下來會發動襲擊的地點。

　　「第一手證據是無可取代的。」他如此說道，「事實上，我對這個案子的情況已經胸有成竹，但我們還是需要把該瞭解的情況都查個清楚。」截至目前為止，我的同事和我都還未在探案的過程中取得那關鍵的第一手證據——我們當前的進展，就只有透過某個被送往我們公寓的奇異裝置，從它的錄音和錄影功能得知那人的過去罷了。

　　在那人曾經居住的世界裡，充斥著面貌多采多姿、與他相似的無數英雄及反派。假如傳言可信，那人一直都被周遭的人們視為某種滑稽的丑角。然而，他的內在卻發生了某種改變，驅使他終結了自己扮裝同夥們的性命。不過，當他屠盡自己所在的世界後，卻發現：在所謂「多重宇宙」的現實結構之中，存在著數量無限的變體。這些英雄的數量之多，即便花上他十三條性命的光陰，也不可能全數屠殺殆盡。

　　自那時起，這名惡魔策劃的行動便轉而進入哲學性的層次。「我可能殺不了世上所有的英雄，」他解釋道，「但我或許能殺死那些英雄們的概念原型！」這般洞見正是促使他找上我們所在世界的理由。

　　福爾摩斯已經開始使用「構想宇宙」這個稱呼，並向我解釋道：所謂的構想宇宙是一種口袋次元，裡頭包含了無數個人們可在虛構創作中找到的世界（又或許是這些世界的概念本身）。「可是，福爾摩斯，」我嘆道，「假如這是真的，那麼你和我不就也都是虛構的創作嗎!?」

　　「最好別再思考下去了，華生，」福爾摩斯說道，此時的他已遍覽私人書庫，意圖找出潛在的結盟對象。「不論我倆是實際存在的人物或幻想，我們接下來採取的行動都將與自身存在的維繫息息相關……甚至，所有事物的存在都可能繫諸於此。」

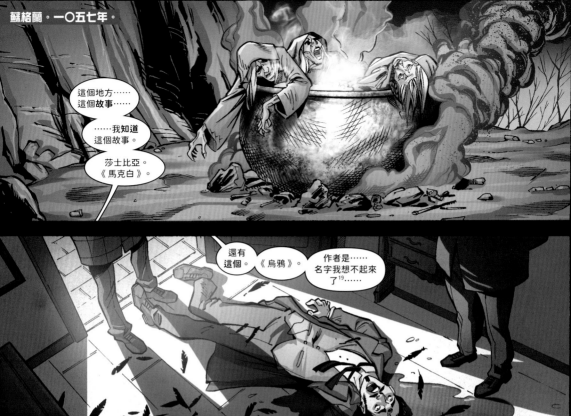

蘇格蘭。一〇五七年。

這個地方……
這個故事……

……我知道
這個故事。

莎士比亞。
《馬克白》。

還有
這個。《烏鴉》。

作者是……
名字我想不起來
了[19]……

巴爾的摩。一八四五年。

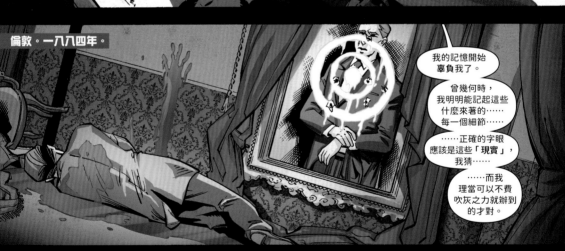

倫敦。一八八四年。

我的記憶開始
辜負我了。

曾幾何時，
我明明能記起這些
什麼來著的……
每一個細節……

……正確的字眼
應該是這些「現實」，
我猜……

……而我
理當可以不費
吹灰之力就辦到
的才對。

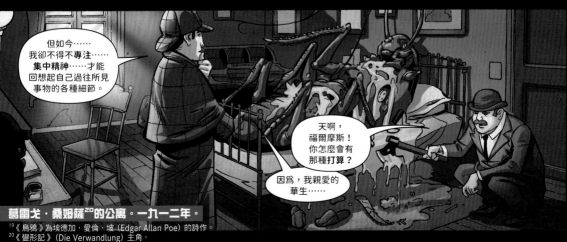

但如今……
我卻不得不專注……
集中精神……才能
回想起自己過往所見
事物的各種細節。

天啊，
福爾摩斯！
你怎麼會有
那種打算？

因為，我親愛的
華生……

葛雷戈‧桑姆薩[20]的公寓。一九一二年。

19《烏鴉》為埃德加‧愛倫‧坡（Edgar Allan Poe）的詩作。
20《變形記》（Die Verwandlung）主角。

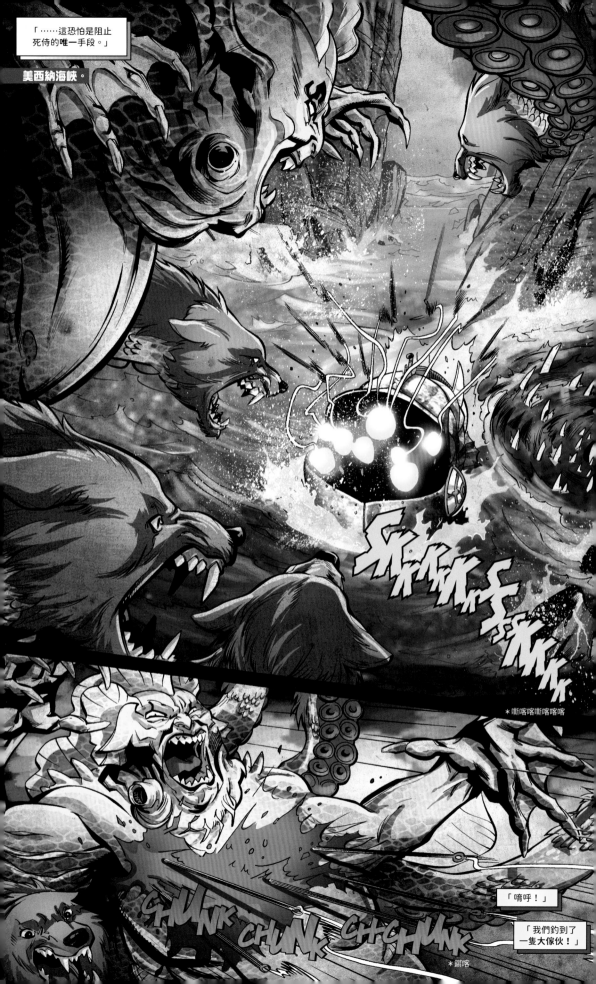

「……這恐怕是阻止
死侍的唯一手段。」

美西納海峽。

* 嘶喀嘶喀喀

* 嘰喀嘰喀嘰喀

CHUNK CHUNK CHCHUNK

* 鏘喀

「唷呼！」

「我們釣到了
一隻大傢伙！」

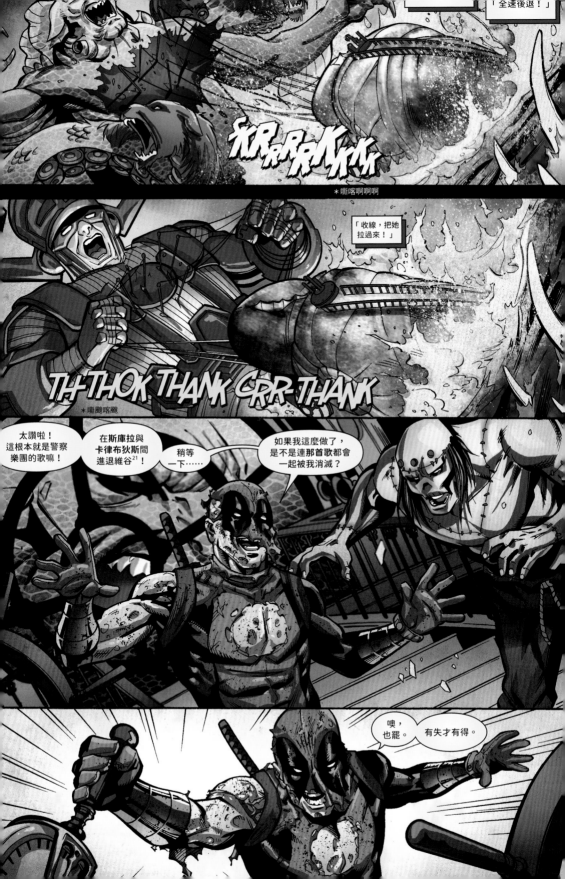

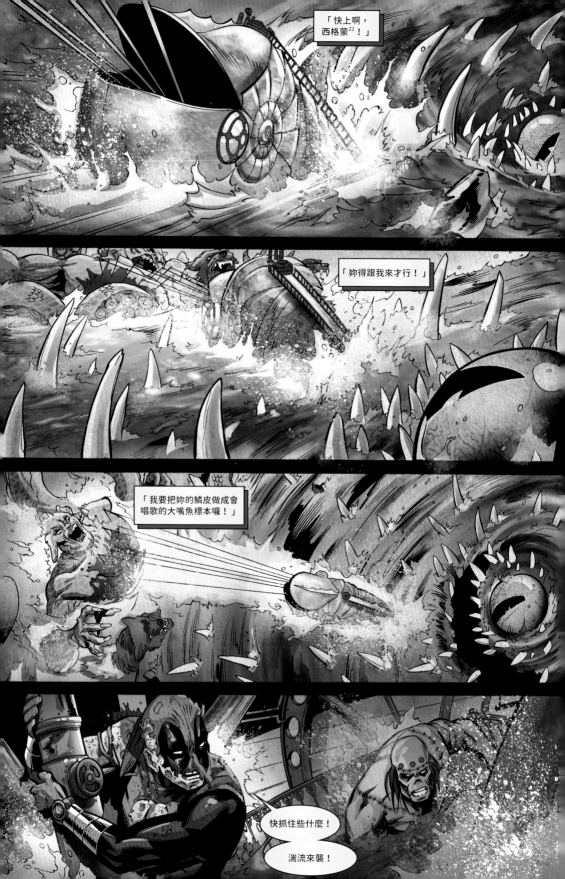

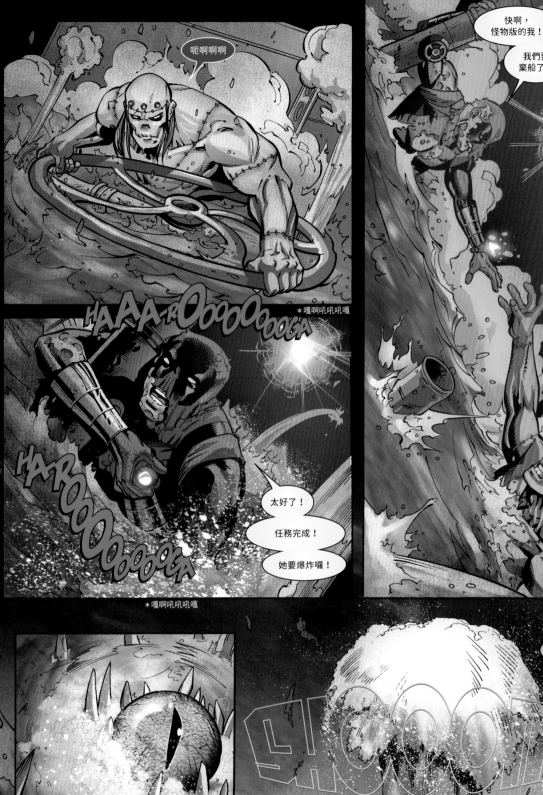

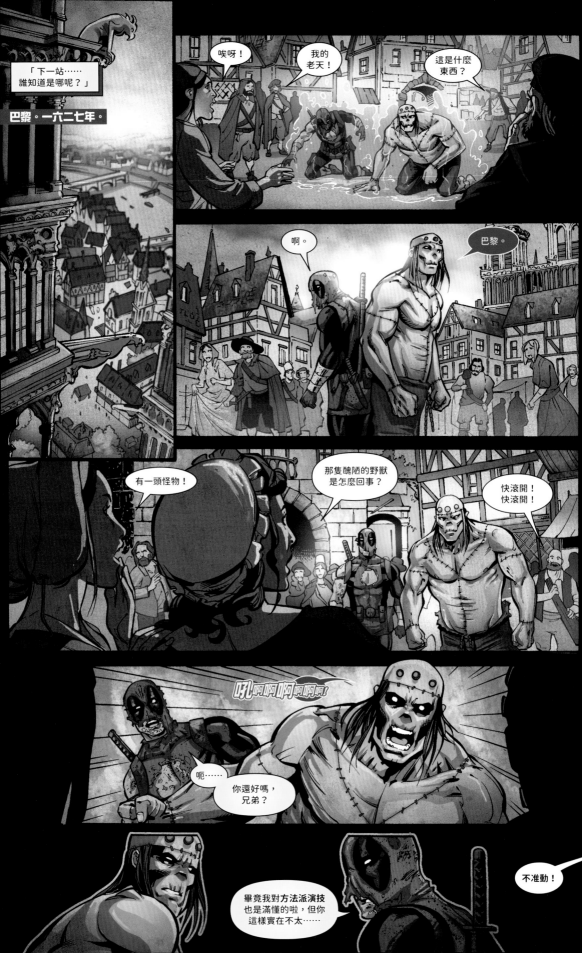

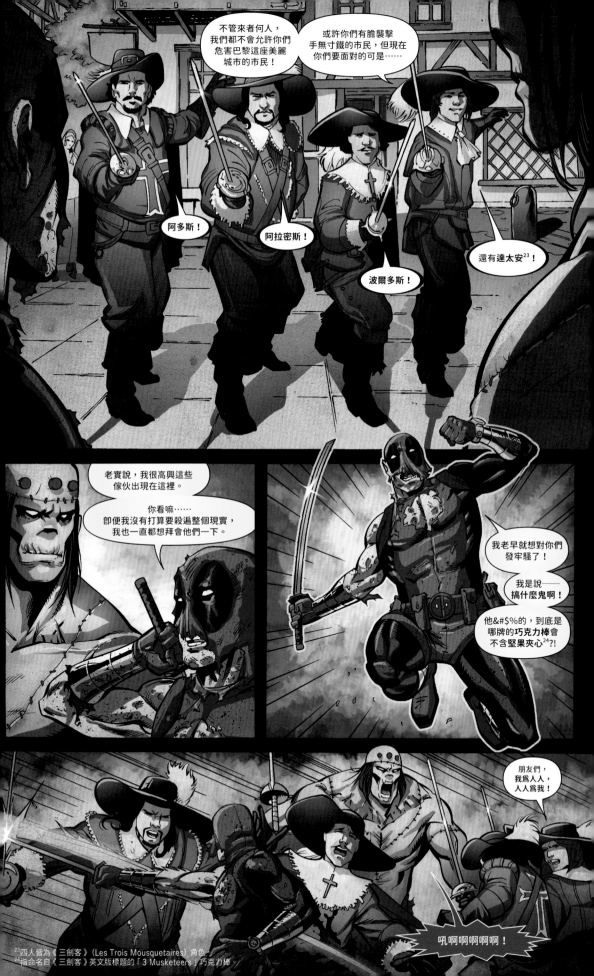

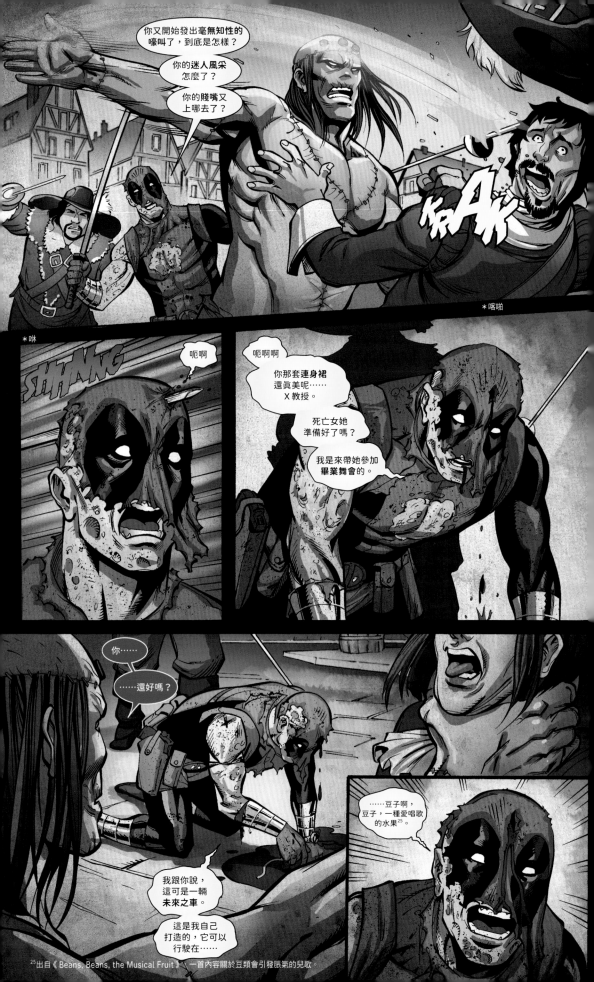

你又開始發出毫無知性的噪叫了，到底是怎樣？

你的迷人風采怎麼了？

你的賤嘴又上哪去了？

＊喀啪

＊咻

SHHNNG

呃啊

呃啊啊

你那套連身裙還真美呢……X教授。

死亡女她準備好了嗎？

我是來帶她參加**畢業舞會**的。

你……

……還好嗎？

我跟你說，這可是一輛**未來之車**。

這是我自己打造的，它可以行駛在……

……豆子啊，豆子，一種愛唱歌的水果[25]。

[25]出自《 Beans, Beans, the Musical Fruit 》，一首內容關於豆類會引發脹氣的兒歌。

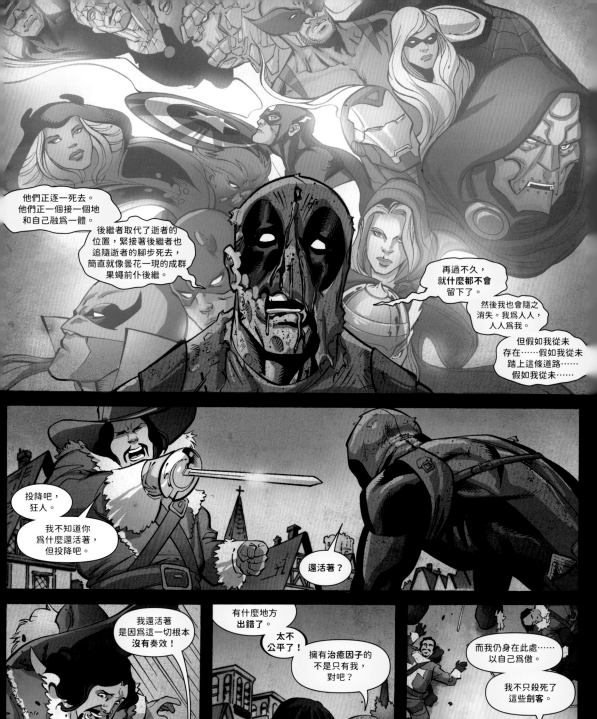

他們正逐一死去。
他們正一個接一個地
和自己融為一體。

後繼者取代了逝者的
位置，緊接著後繼者也
追隨逝者的腳步死去，
簡直就像曇花一現的成群
果蠅前仆後繼。

再過不久，
就什麼都不會
留下了。

然後我也會隨之
消失。我為人人，
人人為我。

但假如我從未
存在……假如我從未
踏上這條道路……
假如我從未……

投降吧，
狂人。

我不知道你
為什麼還活著，
但投降吧。

還活著？

我還活著
是因為這一切根本
沒有奏效！

呃啊！

有什麼地方
出錯了。

太不
公平了！

擁有治癒因子的
不是只有我，
對吧？

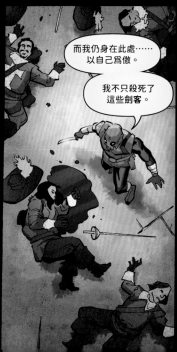

而我仍身在此處……
以自己為傲。

我不只殺死了
這些劍客。

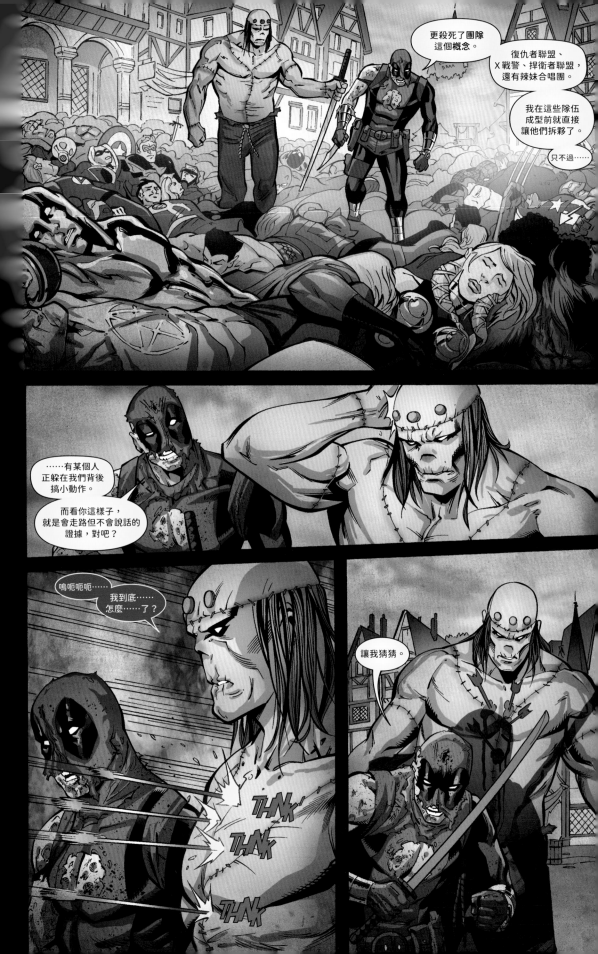

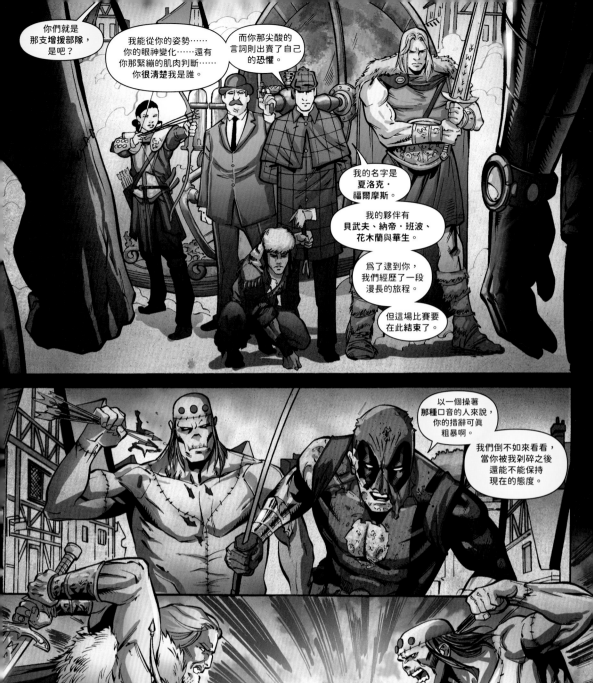

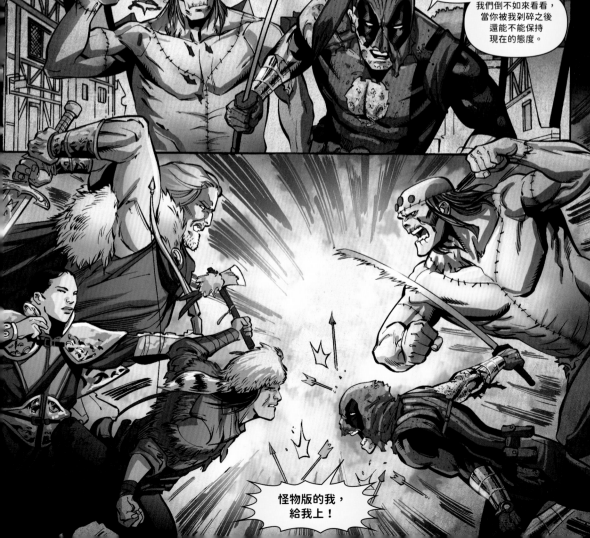

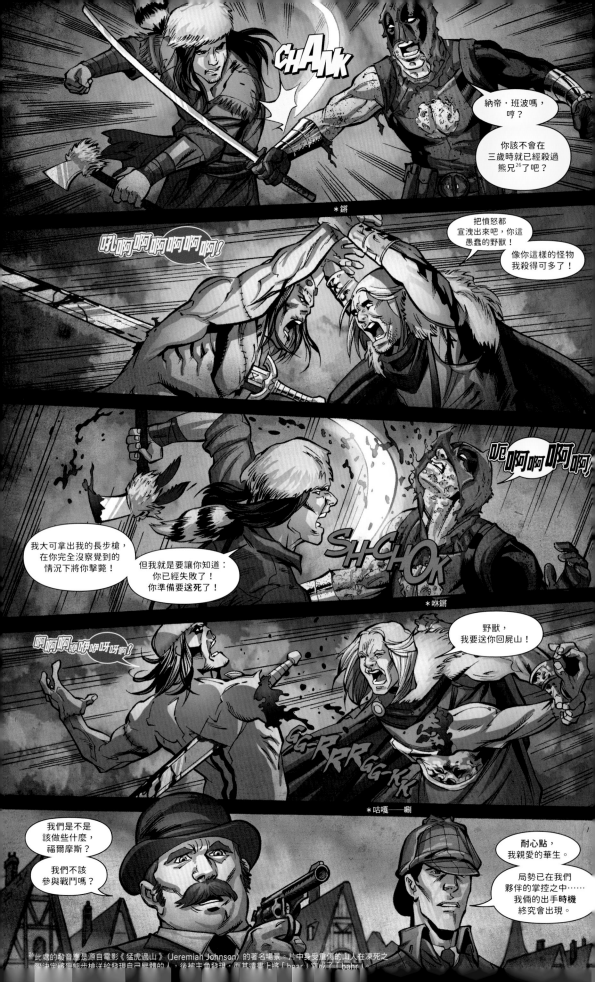

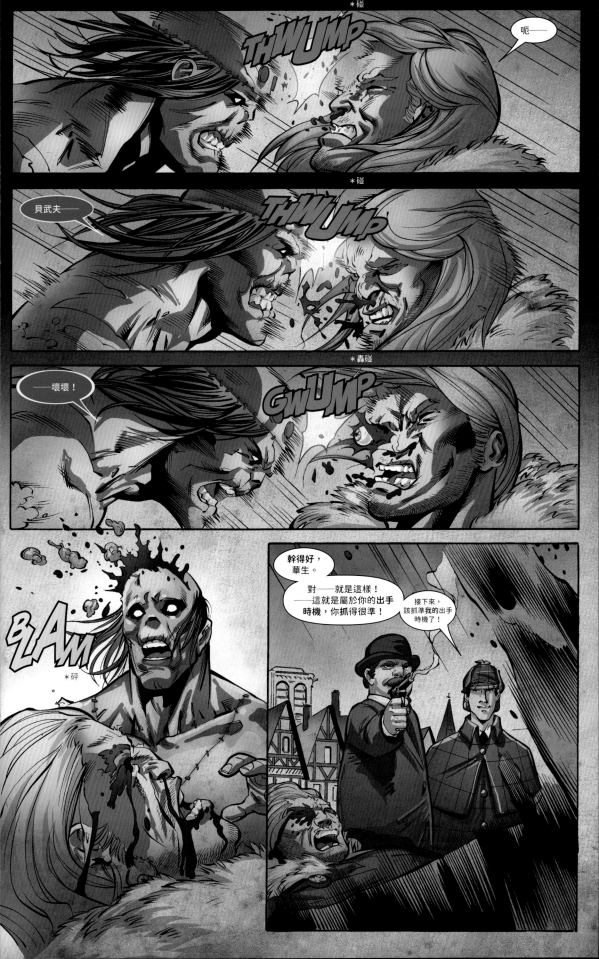

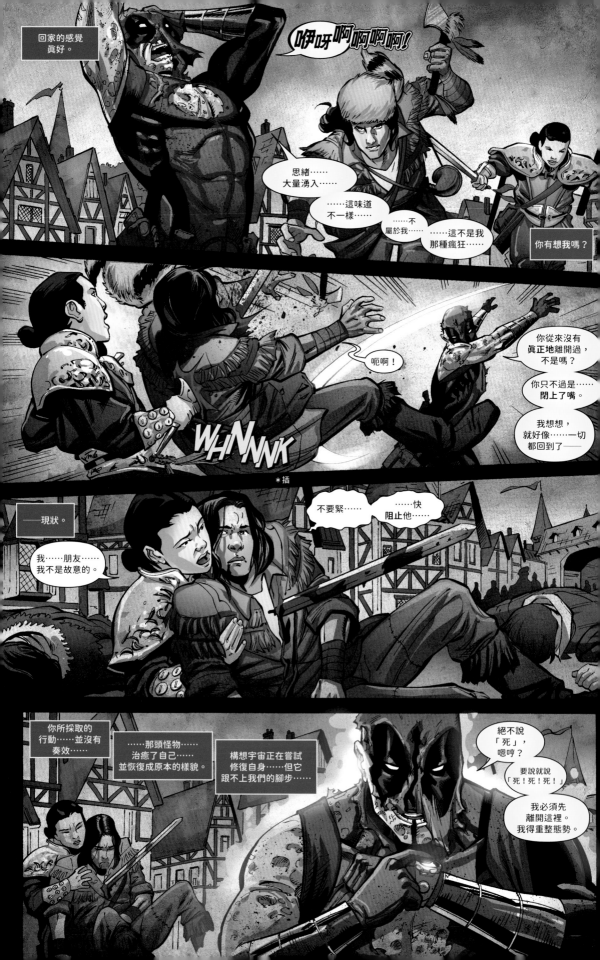

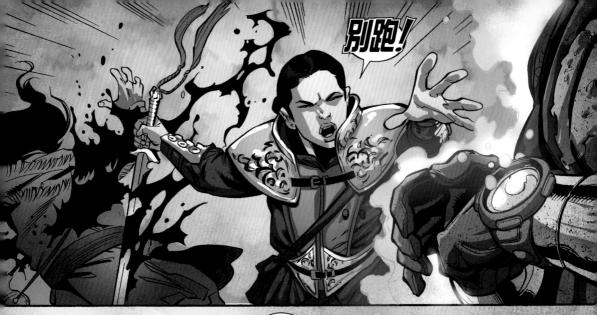
別跑！

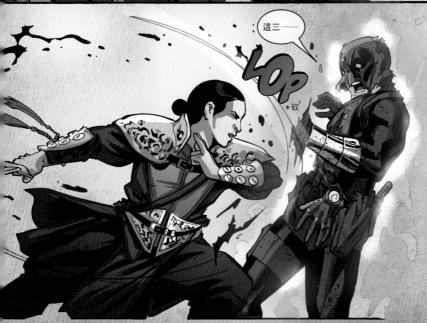
這三一

LOP
*砍

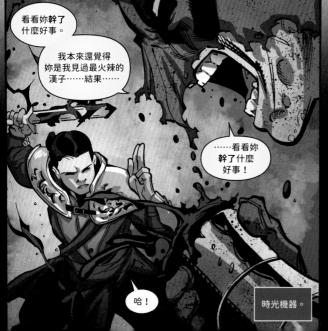
看看妳幹了什麼好事。

我本來還覺得妳是我見過最火辣的漢子……結果……

……看看妳幹了什麼好事！

哈！

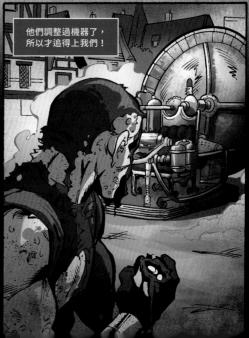
他們調整過機器了，所以才追得上我們！

時光機器。

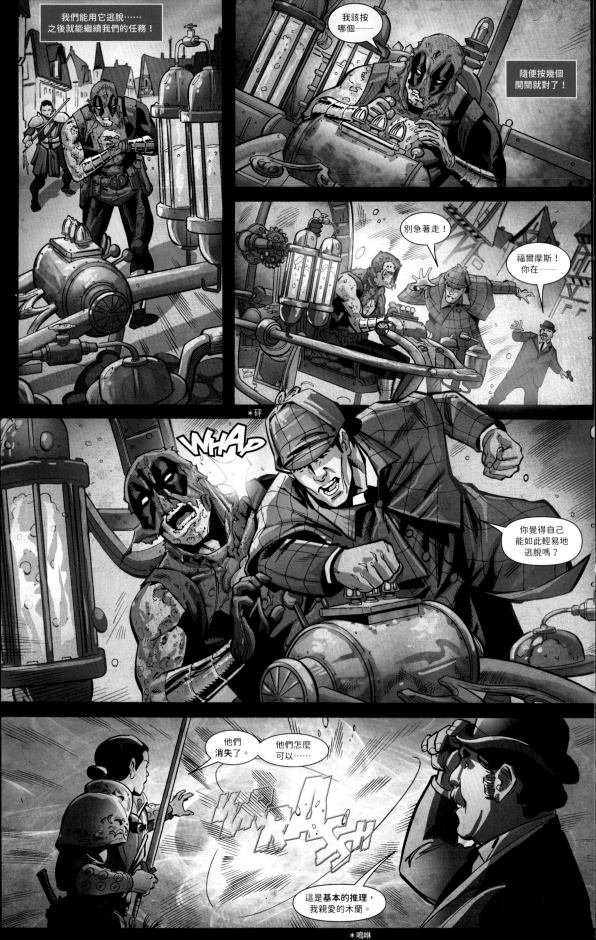

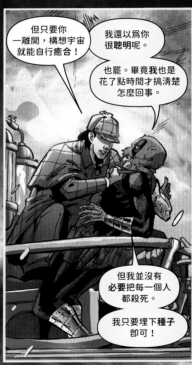

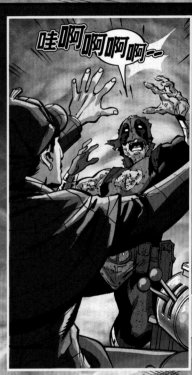

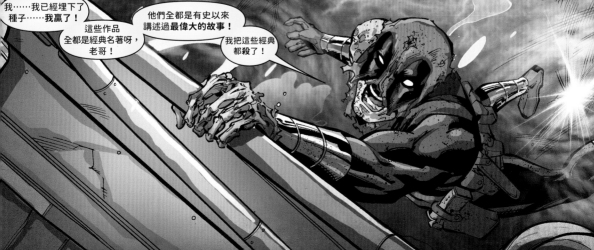

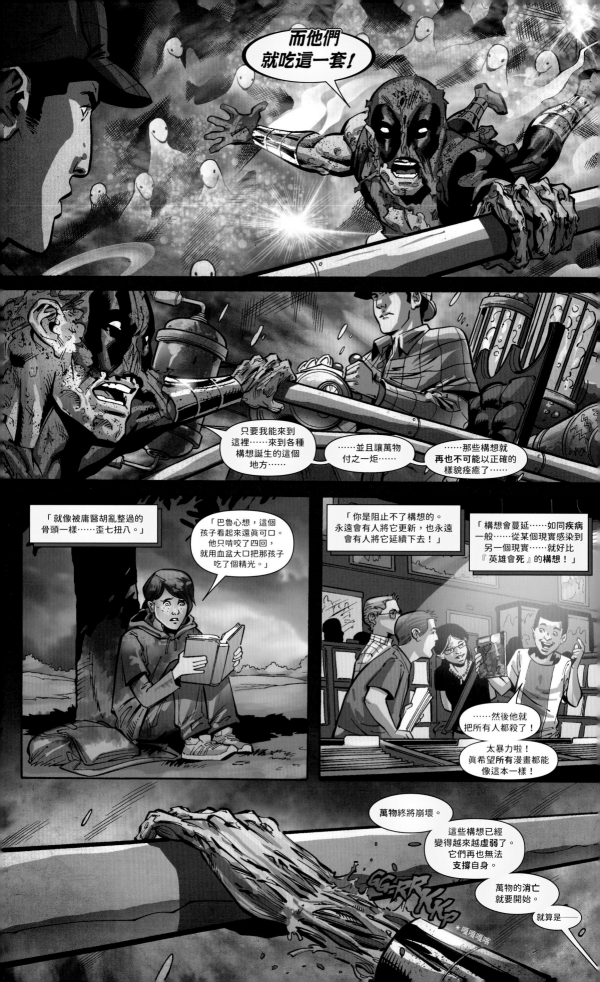

而他們
就吃這一套！

只要我能來到
這裡……來到各種
構想誕生的這個
地方……

……並且讓萬物
付之一炬……

……那些構想就
再也不可能以正確的
樣貌痊癒了……

「就像被庸醫胡亂整過的
骨頭一樣……歪七扭八。」

「巴魯心想，這個
孩子看起來還真可口。
他只啃咬了四回，
就用血盆大口把那孩子
吃了個精光。」

「你是阻止不了構想的。
永遠會有人將它更新，也永遠
會有人將它延續下去！」

「構想會蔓延……如同疾病
一般……從某個現實感染到
另一個現實……就好比
『英雄會死』的構想！」

……然後他就
把所有人都殺了！

太暴力啦！
真希望所有漫畫都能
像這本一樣！

萬物終將崩壞。

這些構想已經
變得越來越虛弱了。
它們再也無法
支撐自身。

萬物的消亡
就要開始。

就算是——

CGRR
KR

*嘎嘎嘎咯

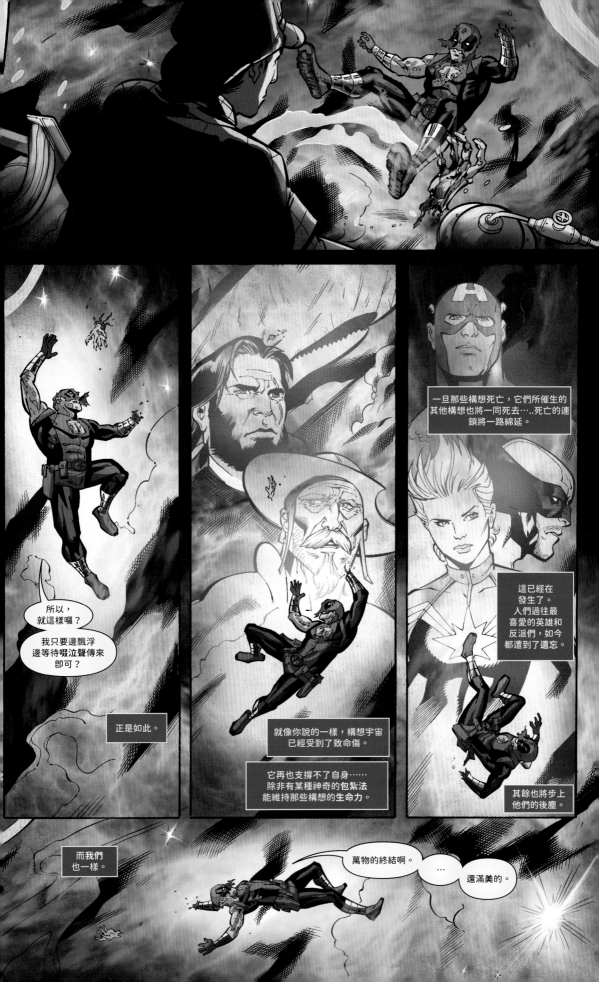

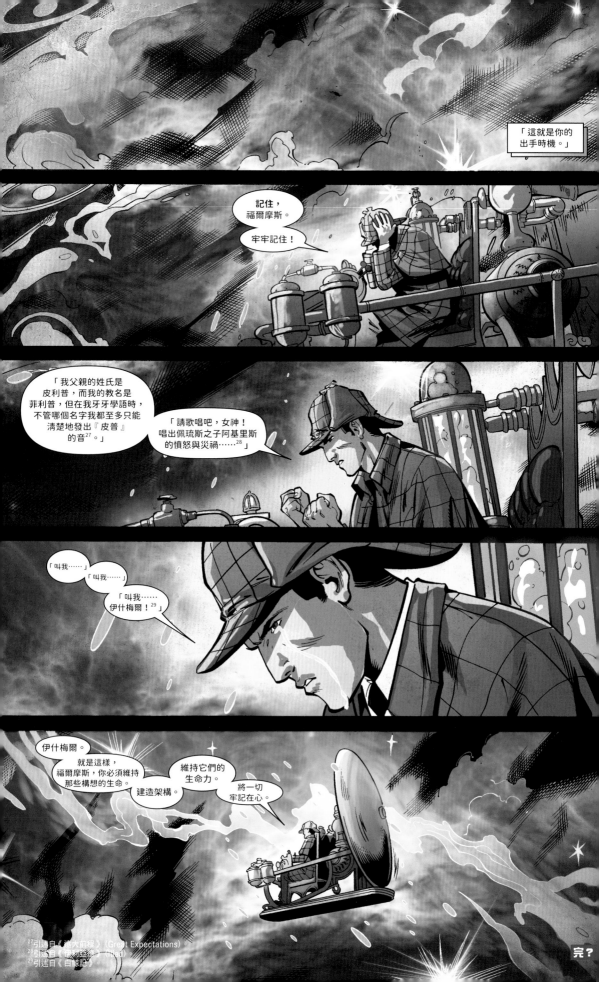

死侍屠殺文學名著
故事構想：庫倫‧邦恩
（史上最偉大書名）

- 我認為，雖然本作講述的是死侍與經典文學名著之間的互動，它的故事還是需要與漫威的角色有所連結。我想這樣的安排能讓這個系列變得更酷，也能增加一點話題性。而需要注意的是：

 - 死侍將會延續他摧毀漫畫書世界的征途（而他已經透過「所有現實的匯集點」踏上了旅程）。

 - 死侍決定追殺那些啟發了漫畫角色的文學名著角色。透過殺死那些角色，他就能一併摧毀受其啟發而催生的漫畫角色（們）。

 - 因此，（舉例而言）當他殺害傑奇與海德時，他也會一併摧毀浩克（這是個很簡單的例子。此處涉及了大量的連結，許多角色被來來回回串聯在一起）。

 - 當死侍與這些文學名著角色對峙並戰鬥時，他可能會看見漫威宇宙中與之相對的存在。因此，當他與鐘樓怪人卡西莫多（遭人誤解的怪物）戰鬥時，他可能會在其中一兩個畫格裡看到卡西莫多變成野獸（漢克‧麥考伊）的樣子。

 - 除此之外，當死侍殺害某個文學名著中的人物時，讀者可能也會看到一個或不只一個的角色在畫面中淡出漫威宇宙。

 - 我認為我們應該多次展示這樣的情況。並不是每一次屠殺都要這樣，但你懂的。

 - 基本上，我會希望在這部作品裡展示一些來自漫威的其他角色。我認為那些角色應該不時出現，藉此讓這個系列具有邏輯性。

 - 另一方面，當死侍殺害某個角色時，他也有可能「改變」某個漫威的角色。舉例而言，殺害莫比‧迪克可能會導致浩克在某種程度上被轉化（畢竟羅斯將軍已經不復存在了）。

- 這會變得有點燒腦。而我認為這部作品「必須」採取這樣的路線。這種**「原典殺手」**類型的故事將會讓本書變得有點與眾不同。

- 另外，我覺得有個應該會很酷的安排是，我們先在前一幕讓死侍瞭解到殺害角色的靈感來源是可能的。他會對自己說……我必須做一件非常駭人……非常恐怖的事情……然後在下一幕裡，我們便切換到他來到圖書館閱讀各種書籍的畫面。他正打算釐清哪些角色啟發了誰。但他很快便感到無趣。「去他的！我直接把他們都殺死就好了！」

- 有趣的事情來了！有些文學名著中的角色也同樣是其他角色的靈感來源。當死侍殺害其中之一時，他是否也會摧毀另一個角色呢？這些世界之間的藩籬可能會因此被打破……我們也因此看到某些出自不同作品的角色齊聚一堂。舉例而言，《白鯨記》的亞哈就有可能和尼莫船長一同現身。

- 在《死侍屠殺漫威宇宙》裡，死侍算是過得相對輕鬆一點。但在這次的作品裡，他會稍微比較頻繁地被人修理。

- 智慧財產的公共領域是個相當詭譎的問題。有些經典角色的情況是，我可能必須把他們描述成無法特定但又可資辨識的形象，才能被允許使用他們（泰山就是一個例子）。有鑑於此，在死侍遭遇的對象中，有一些只能在一或兩個畫格中登場。我希望死侍在故事裡打交道的角色包括：

- 亞哈、莫比・迪克
- 尼莫船長（與萬磁王連結）
- 三劍客（這會有多讚？）（理論上，毀滅他們也可能一併毀滅漫威宇宙中的「團隊」概念。復仇者聯盟不復存在？）
- 基督山伯爵（東尼・史塔克／鋼鐵人？）
- 納帝・班波（鷹眼、金鋼狼）
- 羅賓漢（鷹眼）
- 巴黎聖母院的鐘樓怪人（野獸、石頭人）
- 歌劇魅影
- 法蘭肯斯坦博士／法蘭肯斯坦的怪物（我有個想法是，死侍將會把那隻怪物當成某種手下來使用。被放進怪物頭部的不是罪犯的大腦，而是死侍自己那擁有再生能力的腦子。）
- 貝武夫
- 方托馬斯（不具名？）
- 海絲特・白蘭（我不知道她能連結到哪個角色，但我很樂意找出這個問題的答案。她的孩子可以很簡單地和富蘭克林・李察斯連上關係。）
- 德古拉（德古拉、刀鋒戰士）
- 泰山（不具名）（卡扎爾）
- 小飛俠彼得・潘（不具名？）
- 毛克利與巴魯
- 奧利佛・崔斯特／費金（X教授、X戰警？）
- 夏洛克・福爾摩斯（莫里亞蒂與末日博士連結）
- 《世界大戰》火星人（史克魯爾人）
- 《時光機器》中的時光旅人
- 湯姆與哈克
- 奧茲國的巫師
- 克蘇魯（不具名？）
- 哈姆雷特、奧賽羅？
- 其他？以上只是我不假思索列出的名單。

- 我有個想法是，某個角色（或許是福爾摩斯？）釐清了死侍的所作所為，並籌組了一支「文人」團隊以阻止他的行動。這群人或許會改造H・G・威爾斯的時光機器，進而在時間與空間中跳躍。

- 死侍很清楚「他自己」也是受到了某些角色的啟發而誕生。因此理論上，他的所作所為正是在殺死自己。在死侍心中，他自己就是那個終極的角色。他擁有自我意識，而當他再也不復存在時，他就會認知到自己已經大功告成了。

- 在我想像中的畫面，本作的故事開場是身處在一艘小船上的死侍，他正在海面上漂浮。「叫我伊什梅爾。」他嚷道。接著，我們將場景拉到一個巨大的畫格，莫比・迪克浮出水面，正準備吞噬死侍。之後，我們便能連接到「事情是怎麼發展至此的？」用這個場景鋪陳事件的脈絡。

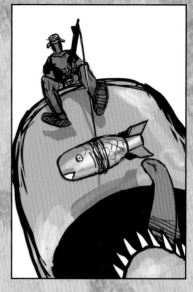

封面概念圖繪製
邁克·戴蒙多

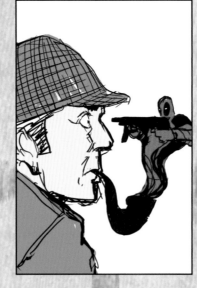

封面概念圖繪製
邁克・戴蒙多

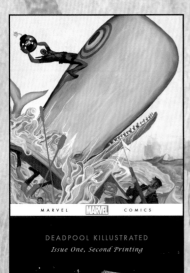

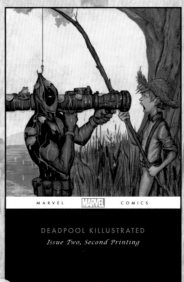

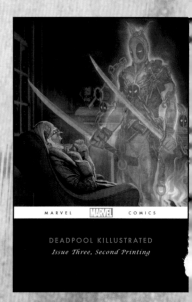

二刷版設計